GW01374834

フランスポスターデザインの巨匠
エルヴェ・モルヴァン

Hervé Morvan

The Genius of French Poster Art

A Julien Pley
Benoît et Antoine

TABLE
目次
TABLE OF CONTENTS

Préface 序文 Foreward	005
Enfants 子供 Children	029
Épicerie 食品・飲料 Food / Beverage	049
Nécessités journalières 日用品 Household goods	109
Mode ファッション Fashion	135
Voyage トラベル Travel	149
Événements イベント Events	163
Alcool/Cigarettes/ Jeux de hasard 酒類、タバコ、ギャンブル Alcohol / Cigarette / Lottery	185
Cinéma / Musique 映画、音楽 Film / Music	203
Cartes de vœux グリーティングカード Greeting Cards	235
Annexes 付録 Appendix	245

Hervé Morvan

Préface / Lecture des notices
はじめに / 作品クレジットフォーマット　Forward / Credit format

Préface
序文
Forward

「自分をただあるがままに見てはいけない。」詩人のポール・エリュアールはこう書いていました。人は現実の世で、ほんのささやかなものから無限に大きなものまで、さまざまな幸せと悲劇に遭遇しますが、すばらしいのは、たとえ実際に現実を逃れることは完全にはできないとしても、現実の意味を変えることは許されており、それが心の健康にもよいということです。現実を変形し、加工し、見直し、純化すること。それを一番上手になしとげるのは、芸術家と詩人たちです。エルヴェ・モルヴァンはその両方でした。詩人のサン＝ジョン・ペルス（1960年ノーベル文学賞受賞）の定義によれば、「詩人とは私たちのために、マンネリを断ち切ってくれる人」なのです。このポスター作家は、1980年に亡くなりました。彼は60年代にレイモン・サヴィニャックとベルナール・ヴィルモとともに、当時、"広告（レクラム）"と呼ばれていたものの、もっとも著名な制作者のひとりでした。この業界で大衆からもっとも愛され、その仕事がもっとも尊敬されていた人たちのひとりでした。いろいろな商品（サヴォラ、ベンディックス、バナニア、ペリエ、アルザシエンヌ、ジターヌ、パンザニ、スキャンダル…）のために彼が行った広告キャンペーンのおかげで、彼は何年ものあいだフランス人たちとともにあり、彼らに支持されていました。彼の才能と、作品の愛らしい気品、愉快で茶目っ気があり、生き生きしていて、無邪気な作風のおかげで、モルヴァンはその時代の消費者を、彼のメッセージの共感者にしました。彼の創造的な才能が、そのメッセージをペリエの泡のように軽やかなものにしていました。

エルヴェ・モルヴァンは何年ものあいだ、日常生活にあたらしい見かたを提供したのです。それは、街頭で、「生まれたときから目が見えません」という札を持っている視覚障害者を見て、その札を「春はもうじき来ますが、私が見ることはないでしょう」と書きかえた、あの無名の人のセンスに通じるものでした。

　消費者たちは、唾棄すべき商業的な陰謀に翻弄された、広告による邪悪な誘惑の犠牲者だったのでしょうか？そうではなく、エルヴェ・モルヴァンと、彼みずから定義した「街頭での見えかた」によって、道行く人たちは、たとえばジョルジュ・ブラッサンスのバラードを聴くときのように、魅惑されつつも心穏やかで、驚かされつつも愉快でいられたのです。同意のうえの人質として、見物人はポスターの前に陥落します。モルヴァンの世界は、時代を映す鏡—— ロラン・バルトの神話作用とジャック・プレヴェールの詩のあいだにある—— 一種の遊戯的社会学であり、攻撃的だったりシニカルだったりはしません。とるに足りないものと心地よいもの、実用性とやさしさとを、混ぜあわせています！

　それはまた、情があって厳格でもある、その人柄にもつながっています。というのも、大量の作品（映画、ミュージック・ホール、グリーティングカード、カタログなど）を生んだエルヴェ・モルヴァンは、職人でもあったからです。創造の沈殿物から、見かけはシンプルな精製品を作り出すために、彼は素材を加工することを好みました。

1: エルヴェ・モルヴァンと妻のルイーズ。1940年、マルセイユの街角で。
Hervé Morvan et son épouse Louise dans les rues de Marseille en 1940.
Hervé Morvan and his wife Louise on the streets of Marseille, 1940.

2: エルヴェ・モルヴァンと、アシスタントで生涯にわたり仲間だったレオ・クーパー。
Hervé Morvan et Léo Kouper son assitant et complice de toujours.
Hervé Morvan and Léo Kouper, his assistant and constant accomplice.

あらゆる創作者がそうであるという意味では、彼も確かに孤独な人でした。しかし彼は、友情と信念の人でもありました。人生という旅の道連れたちに対する誠実さ。たとえばレオ・クーパーは、ずっと彼の助手でしたし、シャンソン歌手レオ・フェレのためには、アルバムのイラストを描きました。セザール、クラヴェ、フェローなどの、芸術家仲間たちに対する誠実さ…。また、子どもの世界に対しても誠実でした。温かく、牧歌的な想像力がこめられていて、太陽の光のようにほがらかな、「野外の若者(JPA)」のための数多くのポスターが、それを証明しています。

　図案化され象徴化された、シマウマをはじめとした愉快な動物たちの棲むモルヴァンの世界に危険はなく、狼さえも噛みつきません。彼らがかじっているのは…チョコレートです！ 芸術家にして詩人。エルヴェ・モルヴァンは、とるに足りない日常的なものや、はかないものを相手にして、ひとつの伝説となりました。彼の人生の断面を目で追いながら今日感じるのは、甘く楽しいメランコリーです。

　はぐらかした言いかただと思われるかもしれませんが、人はエルヴェ・モルヴァンの広告なしに生きることができる…たしかに。でもその生活は、ずっと味気ないものになるでしょう！

　　　　　　　　　　　　ミシェル・アルシャンボー ＆ アリアーヌ・ヴァラディエ

3: 舞台装置のアトリエで働く若き日のエルヴェ・モルヴァン。
Hervé Morvan, tout jeune, travaillant dans un atelier de décors.
Young Hervé Morvan, working in the stage setting studio.

4: ローマで、(左から右へ)いずれも彫刻家の友人アルベール・フェローとセザール、画家のクラヴェ、その息子で建築家になったジャックと、アーティストのマリア・サン・マルティを囲む。
A Rome, de gauche a droite, avec ses amis les sculpteurs Albert Féraud et César, le peintre Clavé, et son fils Jacques devenu architecte, entourant l'artiste Maria San Marti.
In Rome, from left to right, with his sculptor friends Albert Féraud and César, the painter Clavé, and his son Jacques who became an architect, surrounding the artist Maria San Marti.

«Il ne faut pas voir la réalité telle que je suis» écrivait Paul Eluard. Ce qu'il y a de fabuleux, avec la réalité, qui va de zéro à l'infini sur i'échelle du bonheur et de la tragédie, c'est que, même si l'on ne peut lui échapper concrètement et totalement, il est permis -et même salutaire- de la détourner. La déformer, la transformer, la revisiter. La sublimer. Ceux qui y parviennent le mieux sont les artistes, et les poètes. Hervé Morvan était les deux. Selon la définition de Saint-John Perse: «Poète est celui-là qui rompt pour nous l'accoutumance». Affichiste disparu en 1980, il fut avec Villemot, Savignac, l'un des plus célèbres créateurs de ce que l'on appelait alors, dans les années 60,«réclames». L'un des plus aimés du public et des plus respectés de sa profession. Ses campagnes de publicité pour des produits de consommation (Savora, Bendix, Banania, Perrier, l'Alsacienne, Gitane, Panzani, Scandale...) ont accompagné et fidélisé les Français pendant des années. Par son talent, et la grâce de son travail, langage graphique joyeux, malicieux, coloré et bon enfant, Morvan a fait des consommateurs de l'époque, des complices de ses messages. Messages que son talent inventif rendait léger comme des bulles de Perrier. Hervé Morvan a offert, pendant des années, un autre regard sur le quotidien, à l'instar de cet anonyme qui, voyant un aveugle dans la rue avec une pancarte «aveugle de de naisance», la corrigea ainsi: «le printemps va venir, je ne le verrai pas.»

Jouets d'une abominable machination commerciale, victime d'un envoûtement pervers par la publicité ? Avec Hervé Morvan et son «optique de la rue», comme il la définit lui-même, les passants se sentent, au contraire, comme dans une ballade de Brassens, séduits et tranquilles, surpris et amusés. Otage consentant, le badaud tombe dans le panneau. L'univers de Morvan, miroir d'une époque, sorte de sociologie ludique -entre les Mythologies de Barthes et les poèmes de Prévert-, n'est ni agressif ni cynique. Mélant le futile et l'agréable, l'efficacité et la tendresse !

A l'image de l'homme: bienveillant et rigoureux. Car Hervé Morvan, dont l'œuvre est prolifique (cinéma, music hall, cartes de vœux, catalogues, etc.) était aussi un artisan. Pour arriver à l'épure, apparemment simple, d'un précipité créatif, il aimait travailler la matière.

Un homme seul, oui, comme le sont créateurs, mais un homme d'amitié et de convictions, fidèle à ses compagnons de route, comme Leo Kouper, son assistant de toujours, ou Léo Férré, pour lequel il a réalisé des illustrations d'albums, fidèle à ses amis artistes, César, Clavé, Féraud, ... Fidèle aussi au monde de l'enfance, comme en témoignent ses nombreuses affiches pour «Jeunesse en Plein air», empreintes d'une imagination chaleureuse et bucolique, gaies comme des soleils.

Dans ce monde rassurant de Morvan, peuplé de drôles de zèbres et d'animaux stylisés et symboliques, même les loups ne mordent pas, Ils croquent... du chocolat !

Artiste et poète. Hervé Morvan, à partir du trivial, du quotidien et de l'éphémère, est devenu une légende. A parcourir du regard ses tranches de vie, on ressent aujourd'hui une mélancolie douce et réjouissante.
Osons cette petite pirouette: on peut vivre sans la publicité d'Hervé Morvan... Oui, mais tellement moins bien !

<div style="text-align: right">Michel Archimbaud & Ariane Valadié</div>

"Reality is not how I see," wrote Paul Eluard. What is wonderful about reality, ranging as it does from zero to infinity on the scales of joy and sorrow, is that even if we cannot escape entirely, it is permitted, even healthy, to divert it. To deform it, trasnform it, revise it. To sublimate it. Artists and poets succeed at this best, and Hervé Morvan was both. In the words of Saint-John Perse, "Poets are those who break conventions for us." Morvan, the designer, died in 1980. Along with Villemot and Savignac, he was one of those celebrated creators of what were known in the 60s as "réclames" (adverts), and among the best loved by the public and respected in his field. His campaigns for a range of consumer products (Savor, Bendix Banania, Perrier, L'Alsacienne, Gitane, Panzani, Scandale⋯) provided company to the French and gained their loyalty over many years. Through his gifts and the grace of his

work – joyful, mischievous, coloroful and light-hearted – Morvan made the consumers of the day partners in his messages; messages which his talent for invention rendered light as Perrier bubbles. In his many productive years, Morvan offered new ways of seeing the everyday, like the anonymous wag who, on seeing a beggar's sign that read, "Born blind," edited it to read "Spring is coming, but I won't see it."

But are we victims of a devious commerical plot, of the beguiling spell that is advertising? Not with Morvan and his "optics of the street," as he himself described it – passersby are instead made to feel like they have fallen into a Brassens ballad, simultaneously seduced and tranquil, surprised and amused. The curious are drawn, like willing hostages, into his trap. Morvan's world is a mirror of the age, a sort of playful sociology halfway between Barthes' Mythologies and the poems of Prevert, neither aggressive nor cynical. He mixed the sweet and the futile with such efficiency and tenderness!

It is an image of the man, kindly and rigorous. For Hervé Morvan, so prolific in his work (for cinemas, music halls, greeting cards, catlogues, etc.), was also a craftsman. In arriving at an apparently simple rough, the precipitate of a creation, he loved to work with the material.

He was a solitary man, as all creators are, but also a man of friendships and

Qui affichera vendra

1: エルヴェ・モルヴァンとレイモン・サヴィニャック。
Hervé Moravan et Raymond Savignac.1958
Herve Moravan with Raymond Savignac, 1958

2: 1961年、A.G.I.（国際グラフィック連盟）の会議にて。
ポスター作家たちが一同に会した。
Au Congrès de l'A.G.I. (Allliance Graphique Internationale),
un groupe d'affichistes est rassemblé. 1961
A group of poster designers at the Convention
of the A.G.I. (Allliance Graphic Internationale).

convictions, and faithful to his companions, including Leo Kouper, his lifelong assistant, and Léo Férré, for whom he illustrated albums. He was faithful to his friends in art as well: César, Clavé, Féraud… And not least of all, faithful to the world of his childhood, as evidenced by the many posters for Jeunesse en Plein Air, marked with a warm, pastoral imagination, as cheery as the sun.

In Morvan's reassuring world, peopled by comical zebras and all its other stylized and symbolic animals; by wolves who don't devour, only snack … on chocolate. An artist and a poet, Hervé Morvan was legendary for his ability to transform the trivial, the everyday, the ephemeral. We cannot but feel a soft and delightful melancholy as we view these slices of his life. Look, if you dare, in a little pirouette whether you can imagine living a life uncolored by Morvan's adverts … It is possible, perhaps, but who would want to?

<div align="right">Michel Archimbaud & Ariane Valadié</div>

18

19

数限りないポスターが、エルヴェ・モルヴァンの仕事から次々と生まれています。彼は50歳になるかならないかですが、自らの芸術を、もっとも鮮明で簡潔でわかりやすい、つまりもっとも生き生きとした街路の言葉にしています。

　都市という移ろう美術館は、人々の視線にとってつねに驚嘆の的です。私たちの目は、ポスターの数だけパンチをくらい、魅惑され、それを楽しみ、開いたばかりの最新画集の虜になってしまったことを幸せに感じます。商品とそのイメージを結びつけ、そこからひとつのシンボルを産み出すこと、そこにモルヴァンの野心があります。しかも彼にあっては、数奇な幸運と言えるほどに、そうした意図がすばらしい作品に結実しているのです。そのポスターを一瞥することは、何時間に価します。建築家たちが彩色することを好まない現代の都市にあって、ポスターはそれを彩る紋章であり、旗であり、標識です。それは柵やコンクリートを歌わせ、街路を元気にします。それは生産と消費という現代文明の双極を象徴する紋章です。芸術がそこにおのれの印章を添えることで、この紋章は、創造的な作品となるのです。

　モルヴァンは、暗示の方法をとります。ユーモアを自分の味方につけます。彼は夢だけを土台として、そこに驚きと楽しみと欲求を結び合わせます。まるで夢と同じように。

　彼は名手として、いろいろなコツを心得ているのです。彼は劇場での演出のように、錯覚（イリュージョン）という、目のはたらきを補足する仕掛けも利用しています。

エルヴェ・モルヴァン、イラストレーターの娘ヴェロニクと、猫のシャルロット、グラフィックデザイナーのレオ・クーパー。写真：ロベール・ドワノー、1978年。
Hervé Morvan, entouré de sa fille dessinatrice, Véronique avec le chat Charlotte et de l'affichiste Léo Kouper. Photographie Robert Doisneau. 1978
Hervé Morvan, surrounded by his daughter Véronique the illustrator with Charlotte the cat and the graphic designer Léo Kouper. Photo Robert Doisneau. 1978

写真：アラン・ロジェ、1979年。
Photographie Alain Roger. 1979
Photo Alain Roger. 1979

彼の名と外見が示しているように、ブルターニュ地方で生まれたエルヴェ・モルヴァンは、工芸学校での課程をさっさと終えるとまず映画宣伝の分野で働き、それから1942年に最初のポスターを映画用に制作しました。その後、ナイトクラブを飾るポスターの制作によって、「腕を磨いて」ゆきました。戦後は工業製品のための仕事をしました。彼の最初の商業用ポスターは、スキャンダル社のガードルのポスターでしたが、それがリヨンの見本市で特大ポスターとして掲示されてのち公然猥褻と断じられたせいで、彼はいっそう有名になりました。評判が広がるにつれ、有名どころが彼を競って起用するようになりました。ジターヌからパスタのパンザニまで、ガス会社のプリマガーズからモーターショーまで、水のペリエから小物雑貨のジェヴェオールまで、彼は鮮やかな色彩で街路を飾る絵を制作しています。それらの絵はまた、目で楽しむギャグのすばらしいレパートリーでもあるのです。

<div style="text-align: right;">1967年頃執筆
ピエール・カバンヌ</div>

Mille affiches jalonnent l'œuvre d'Hervé Morvan qui, ayant à peine dépassé la cinquantaine, a fait de son art le langage de la rue le plus clair, le plus sobre, le plus lisible, c'est-à-dire le plus vivant.

Le musée éphémère de la ville est un émerveillement constant pour le regard. Notre œil subit autant de coups de poing qu'il y a d'affiches et, ravi, s'en délecte, enchanté d'être le prisonnier du livre d'images qui lui reste encore à lire. Associer le produit à l'idée pour en faire un symbole, telle est l'ambition de Morvan; ajoutons-y les hasards heureux de la rencontre du désir et de l'effet. Avec l'affiche un seul regard remplace des heures de réflexion. Elle est l'emblème, le drapeau, le signal de la ville moderne que les architectes veulent sans couleur; elle fait chanter la palissade et le béton, bouger la rue. Elle est le blason de la dualité moderne production-consommation. L'art y appose sa marque; ce blason devient création.

Morvan procède par suggestion; il met hardiment l'humour de son côté. Il associe la surprise, le plaisir et l'envie sur une base simple: le rêve.

En virtuose, il connaît toutes les ruses; comme au théâtre il a droit à cet œil supplémentaire : l'illusion.

Né en Bretagne, comme son nom et son physique l'indiquent, Hervé Morvan a fait ses classes - rapides - à l'École des Arts appliqués; il a d'abord travaillé dans la publicité cinématographique avant d'exécuter, en 1942, sa première affiche pour un

film. Il "se fait la main" en décorant des boîtes de nuit. Après la guerre, il travaille pour des industriels; sa première affiche commerciale, la gaine Scandale, le lance, d'autant qu'elle est qualifiée, à la suite de l'affichage gigantesque réalisé à la Foire de Lyon, d'attentat à la pudeur ! Sa réputation s'étend, la célébrité le guette; des Gitanes aux pâtes Panzani, de Primagaz au Salon de l'Auto, de l'eau Perrier à Gévéor, il compose ces tableaux de la rue aux couleurs vives qui sont aussi un extraordinaire répertoire de gags visuels.

<div style="text-align: right;">Vers 1967
Pierre Cabanne</div>

Hervé Morvan's ouvre is punctuated by a thousand posters, and at the age of fifty his art became the clearest, soberest, most appreciable, which is of course to say most living, language of the street.

The ephemeral museum that is a town is a marvel to behold. The eye is struck as many times as there are posters to strike it, and it is delighted to be the prisoner of such a picture book as it opens to be read. Morvan's ambition was to bring product and concept together so as to create a symbol; to this, one must add the happy coincidences of desire and effect. A single glance at a poster takes the places of hours of reflection. It stands as the emblem, the flag or sign of the modern town,

conceived by architects as a colorless canvas. A poster sets fences and concrete to sing, and the streets to dance; it is the duality between a coat-of-arms and the modern ethic of production and consumption. Art makes its mark, and the blazonry begets a new creation.

Morvan would proceed through suggestion, and boldly makes humor his ally. He called together surprise, pleasure and desire to a simple foundation: the dream.

A master, he knew every ruse and, just as in theatre, we can permit him the extra eye of illusion.

As we see from both his name and his appearance, he was a son of Brittany, and Morvan studied briefly at the School of Applied Arts. He worked in film advertising before creating, in 1942, his first movie poster. Later, he turned to decorating nightclubs as well. After the war, he worked for industry. His first product advertisement, the poster for Scandale girdles, launched his career, all the more after its gigantic debut at the Lyon Fair was described as indecent exposure. His reputation grew and celebrity came within reach – from Gitanes cigarettes, to Panzani pasta; from Primagaz to the Salon de l'Auto; from Perrier to Gévéor – his compositions are brightly hued paintings comprising an extraordinary repertoire of visual tricks.

<div align="right">Around 1967
Pierre Cabanne</div>

エルヴェ・モルヴァン、アトリエにて。
Hervé Morvan dans son ateliler.
Hervé Morvan in his atelier.

Lecture des notices
作品クレジットフォーマット Credit format

1 ── **067**
Alsacien Banania, le goûter dynamique!... ──── 2
アルザシアン・バナニヤ 元気の出るおやつ ──── 3
Alsatian Banania, the dynamic refreshments!... ──── 4
5 ── Vers 1964, 120 x 160 cm ──── 6
Lithographie リトグラフ Lithography ──── 7

1　作品番号　numéro d'illustration　work number
2　作品名(フランス語)　texte (français)　title (French)
3　作品名(日本語)　texte (japonais)　title (Japanese)
4　作品名(英語)　texte (anglais)　title (English)
5　制作年　année　year
6　作品サイズ　dimensions　size
7　印刷形式　technique d'impression　printing style

※ クレジットは3か国語(フランス語・日本語・英語)で表記しております。
　 Tous les crédits sont représentés dans 3 langues (français, japonais et l'anglais).
　 All the credits are represented in 3 languages (French, Japanese and English).

※ Versはフランス語で「およそ、〜頃」の意味です。
　 "Vers" means "Approximately" in French.

※ クレジット・データの一部が不明のものがあります。
　 L'information disponible sur certains documents peut être incomplète.
　 Please note that some credit information is not clear.

Enfants
子供
Children

HERVÉ MORVAN

001
**Livres d'enfants illustrés par
Hervé Morvan pour les éditions PIA**
エルヴェ・モルヴァンによる装画の児童書 PIA書店発行
Children's books illustrated by Hervé Morvan for Editions PIA
1953

Enfants 子供 31

002
Plus de vacances dans les ruisseaux !
Fête des gamins de Paris
Union des Vaillants et des Vaillantes
(mouvement communiste)

どぶ川の夏休みはもうやめよう!
パリの子供祭り フランス共産党主催のボーイスカウト
No more holiday in the ditch! Paris festival of children
Boy and girl scout (communist event)
1956, 38 x 78 cm
Lithographie リトグラフ Lithography

003
Bonne fête mamans !
Le Parti communiste français
お母さん、母の日おめでとう
フランス共産党
Happy Mother's Day!
French communist party
1964, 77 x 58 cm
Offset オフセット Offset

004
Fête des pères
Offrez des cravates
父の日 ネクタイを贈ろう
Father's Day, give ties.
1961, 60 x 38 cm
Lithographie
リトグラフ
Lithography

Enfants 子供 33

005
Bilans de santé de l'enfant
Caisse primaire centrale
d'assurance maladie
de la région parisienne

乳幼児健康診断
パリ健康保険中央基金
Children's health check
Central health insurance
foundation of Paris

1960, 57 x 42 cm
Lithographie リトグラフ Lithography

006
Contre le rachitisme,
vitamine D chaque jour...

くる病予防に毎日ビタミンD
Vitamin D to prevent rickets

Vers 1960, 52 x 37 cm
Lithographie リトグラフ Lithography

007
008

**007-008
L'école en vacances
（Cours de vacances,
éditions Bordas）**
夏休みの学校
（ボルダス書店発行の
夏休み練習帳表紙）
Summer holiday work
(exercise book,
Editions Bordas)
Vers 1965

Enfants 子供 35

009
Journée nationale des paralysés et infirmes civils
全国民間人身体麻痺障害者の日
National day of the paralyzed and disabled civilians
1978, 39 x 29 cm, Offset オフセット Offset

010
Journée nationale des associations de paralysés et infirmes civils
全国民間人身体麻痺障害者の会の日
National day of associations of the paralyzed and disabled civilians
1981, 60 x 40 cm, Offset オフセット Offset

Enfants 子供 37

011
«Jeunesse au plein air» Confédération des Œuvres Laïques de
Vacances d'Enfants et d'Adolescents (Mouvement de colonies de vacances)
「野外の若者」青少年の休暇促進非宗教団体連合会主催のサマーキャンプ促進運動
"The youth in the open air" Confederation of secular summer activities for young people
1963, 78 × 59 ; 86 × 67 ; 158 × 116 cm
Lithographie リトグラフ Lithography

«Jeunesse au plein air»
(Carnet de timbres pour la collecte
publique au bénéfice de ces œuvres)
「野外の若者」
"The youth in the open air"
Stamp book to collect fund for promotion of
these activities

Enfants 子供

012
«Jeunesse au plein air»
「野外の若者」
"The youth in the open air"
1965, 78 × 59 ; 157 × 116 cm, Offset オフセット Offset

013
«Jeunesse au plein air»
「野外の若者」
"The youth in the open air"
1966, 158 x 116 cm
Lithographie リトグラフ Lithography

014
«Jeunesse au plein air»
「野外の若者」
"The youth in the open air"
1967, 158 x 116 cm
Lithographie リトグラフ Lithography

Enfants 子供 41

015
«Jeunesse au plein air»
「野外の若者」
"The youth in the open air"
1968, 160 x 120 cm, Lithographie リトグラフ Lithography

016
«Jeunesse au plein air»
「野外の若者」
"The youth in the open air"
1970, 82 x 62 cm, Lithographie リトグラフ Lithography

Enfants 子供 43

017
«Jeunesse au plein air»
「野外の若者」
"The youth in the open air"
1975, 77 x 57 cm, Offset オフセット Offset

018
«Jeunesse au plein air»
「野外の若者」
"The youth in the open air"
1979, 81 x 62 cm, Offset オフセット Offset

「さくらんぼをつけた少女」は、エルヴェ・モルヴァンが「野外の若者」青少年の休暇促進非宗教団体連合会（JPA）のために20年間続けて制作した一連のポスターを、まさに象徴しています。

それは、公立学校の生徒たちが街頭に立って道行く人たちに呼びかけ、フランスの何百人もの子供たちのヴァカンス費用の一部をまかなうための、あの名高いJPAシールを売っていた時代です。11月のグラス一杯のボジョレー・ヌーヴォーや5月1日の一枝のスズランのように、毎年必ず吹く一陣の風。間違いなくいつもより素敵な日々への期待…。町々の壁はまだ、鮮やかな色彩と、満面の笑みで輝いていました。それはほんの一瞬のことだったかもしれませんが、私たちの目には今も焼きついています。街路の装飾係であるポスターの色彩が変わるたびに、新たな驚きが生まれていたのでした。

それはまた、いくつかの壁がまだ取り壊されておらず、今ある壁のいくつかはまだ、想像もつかなかったような時代…。

「これからもずっと私は、さくらんぼの季節と、心に秘めた思い出を愛する」…。

<div style="text-align:right">ヴェロニク・モルヴァン</div>

...la petite fille aux cerises représente bien la série d'affiches créées vingt ans de suite pour Jeunesse au Plein Air.

Un temps où les élèves des écoles laïques descendaient dans la rue pour sensibiliser les passants et leur vendre les fameux timbres JPA qui finançaient en partie les vacances de centaines d'enfants en France. Un air qui revenait tous les ans comme le verre de beaujolais nouveau en novembre ou le brin de muguet du 1er mai; Espoir de jours sûrement meilleurs... Un temps où les murs des villes s'éclairaient encore de couleurs vives et de larges sourires, éphémères peut-être, mais toujours présents dans le souvenir de l'œil, surprise renouvelée à chaque passage des couleurs d'affiches, ces habilleurs des rues.

Un temps aussi où certains murs n'étaient pas encore tombés, et où d'autres semblaient alors inimaginables...

"J'aimerai toujours le temps des cerises Et le souvenir que je garde au cœur"...

<div align="right">Véronique Morvan</div>

This little girl with cherries is a fit representative of a series of posters that ran for 20 consecutive years in Morvan's *Jeunesse au Plein Air* (The youth in the open air).

These were the days when schoolchildren would descend on the streets to hawk the famous JPA stamps to passersby, an activity that subsidized vacations for hundreds of French children. This was a seasonal melody, like Beaujolais nouveau come late November, or a sprig of Lily of the Valley on May Day; the hope of better days to come...

It was a time when the towns were dressed in bright colors and wide smiles, perhaps not to last, but ever-present in the remembrance of the eye. The surprise renewed each time by the poster hangers, those dressers of streets, made their rounds. It was a time when some walls had yet to fall, and others were yet to be imagined.

"I will always recall the time of the cherries And the memory that I keep in my heart..."

<div align="right">Véronique Morvan</div>

Enfants 子供

019
«Jeunesse au plein air»
「野外の若者」
"The youth in the open air"
1975, 81 x 62 cm
Offset オフセット Offset

020
«Jeunesse au plein air»
「野外の若者」
"The youth in the open air"
1981, 77 x 57 cm
Offset オフセット Offset

48

Épicerie

食品・飲料
Food / Beverage

HERVÉ MORVAN

021-a

021-b

021-a
Perrier（Annonce dans l'hebdomadaire *Paris Match*,
associée à une campagne d'affichage,
en forme de jeu de combinaisons de personnages）
ペリエ（ポスターキャンペーンとタイアップして週刊誌パリマッチに
掲載された広告。四人の人物のパーツを入れ替えて遊ぶ）
Perrier (Advertisement in the weekly magazine *Paris Match*, associated with a poster campaign, in form of a combination game of different characters)
1950

021-b
Perrier（Annonce suivante dans *Paris Match*,
variante de la précédente, donnant la
solution du jeu）
ペリエ（パリマッチ誌に掲載された広告。前の入れ替え
遊びの正解が示される）
Perrier (Following advertisement in *Paris Match*, variation of the previous, giving the solution to the game)
1950

ペリエ変奏曲
時代に先んじて、1か月にわたって展開されたこのペリエのポスターキャンペーンに、道行く
人々は首をかしげ、たまげました。ポスターは、毎週かわってゆきます…。同じ女性がまた出て
いるのに、自転車乗りのふくらはぎをしていたり、ハンターがすそ飾りのついたドレスを着てい
たり…4人の人物がそれぞれ本当の姿を取り戻すまで、そんなふうに続いたのでした！
この楽しい横並びのポスター（300×150cmの大きな用紙にプリントされ、それぞれの絵が
3つの部分からなっていた）は、その鮮やかな色彩だけでなく、そのアイデアとエスプリによっ
て、1950年春の歩行者たちを驚かせ、楽しませました。

何年もさかのぼる1920年頃、未来のポスター画家であるモルヴァン少年がパリ13区ジャンヌ・ダルク通りの自宅の小さなアパルトマンで積み木で遊んでいたとき、このコンセプトがすでにできかかっていたのでしょうか?
…いろいろなものを空間のなかに置くとどうなるかが、すでに頭の中に描き出されていたのです。

<div align="right">ヴェロニク・モルヴァン</div>

Variations Perrier

En avance sur son temps, cette campagne publicitaire pour Perrier présentée sur un mois questionne et surprend le public de la rue. Chaque semaine l'affichage est renouvelé, chaque semaine il est différent... La femme se retrouve avec des mollets de cycliste, le chasseur en robe à volants... ainsi de suite jusqu'au moment où les quatre personnages retrouvent leur véritable et définitive identité !

Ce joyeux alignement d'affiches (imprimées en grand format 300×150cm et en trois parties pour chaque image) aura interloqué et diverti les passants en ce printemps 1950, tant par ses couleurs lumineuses que par son concept et son esprit.

Concept précurseur en effet, amorcé des années auparavant – en 1920 ! - lorsque l'enfant Morvan, futur affichiste, aimait jouer avec ses cubes, dans le minuscule appartement familial de la rue Jeanne d'Arc dans le 13ème arrondissement de Paris.

...La projection dans l'espace était déjà tracée.

<div align="right">Véronique Morvan</div>

Perrier variations

This advertising campaign for Perrier displayed over the course of one month was ahead of its time in the way it engaged the public and engendered a sense of curiosity and surprise. The panels were replaced with each new week, such that the woman is left with the cyclist's legs, or the hunter is garbed in flowing skirts, and so on, until all four of the characters have regained their true identities at last.

This exuberant series of posters (printed in large, 300×150cm format, with three panels per image) startled and amused passersby in the spring of 1950 with its vivid colors, conceptual daring, and esprit.

The idea was born many years before, in 1920, as the young Hervé Morvan played with his blocks in parents' small apartment on rue Jeanne d'Arc in the 13th arrondissement of Paris.

He had begun to make his projections into space already...

<div align="right">Véronique Morvan</div>

52

023-026
Perrier

ペリエ
Perrier
1950, 300 × 150 cm
Lithographie リトグラフ Lithography

022
Perrier
(Projet de série d'affiches non retenu par l'annonceur)

ペリエ（不採用になったポスター連作企画）
Perrier(Project of a series of posters, rejected by the advertiser)
1954, Maquette peinte 彩色原画 Coloured picture

Épicerie 食品・飲料 53

027
Perrier

ペリエ
Perrier
Vers 1960, 128 x 90 cm
Offset オフセット Offset

028
Thé de l'éléphant

象印紅茶
Elephant Brand tea
1952, 51 x 65 ; 121 x 157 cm
Lithographie リトグラフ Lithography

Maquette peinte pour l'affiche précédente
象印紅茶のポスター原画
Original picture for the previous poster
1952, Maquette peinte 彩色原画 Coloured picture

Épicerie 食品・飲料 55

029
Pam-Pam
パムパム
Pam-Pam
1955, 120 x 160 cm
Lithographie リトグラフ Lithography

030
Vittel délices
（Carton publicitaire thermomètre）
ヴィッテル デリス
温度計付き広告ボード
Vittel délices
(Advertisement card with thermometer)
1956

031
Vittel délices
（Maquette peinte, variante non retenue de la même publicité）
ヴィッテル デリス
030のヴァリエーション（不採用の原画）
Vittel délices (Original picture, variation of the same advertisement, rejected)
1956

030

031

Épicerie 食品・飲料 57

032
L'orange, en tranches ou pressée
オレンジを輪切りかジュースで。
The Orange, sliced or squeezed.

Vers 1960, 230 x 316 cm
Lithographie リトグラフ Lithography

033
Y'a bon.. Banania, le petit déjeuner familial
おいしいヨ、バナニヤ　家族の朝食
It's good.. Banania, the family breakfast

1956, 156 x 113 ; 312 x 234 cm
Lithographie リトグラフ Lithography

034
Y'a bon.. Banania, le petit déjeuner familial
おいしいヨ、バナニヤ　家族の朝食
It's good.. Banania, the family breakfast
1959, 60 x 40 ; 144 x 113 ; 160 x 120 cm
Lithographie リトグラフ Lithography

035
Banania, l'aliment de tous les âges
バナニヤ　赤ちゃんからお年寄りまで皆の食べもの
Banania, food for all ages
1965
Maquette peinte 彩色原画 Coloured picture

BANANIA

L'ALIMENT DE TOUS LES AGES

036
À s'en lécher les doigts, chocolat Kwatta
指まで舐めたくなるクワッタチョコレート
You can't help licking your fingers, Kwatta chocolate
1950, 154 x 116 cm
Lithographie リトグラフ Lithography

037
Chocolat Pupier Jacquemaire
ピュピエ・ジャックメールチョコレート
Pupier- Jaquemaire Chocolate

1961, 157 × 116 ; 320 × 240 cm
Lithographie リトグラフ Lithography

Menier
ムニエ
Menier

Maquette peinte 彩色原画 Coloured picture

Épicerie 食品・飲料 63

CHOCOLAT
LANV
...A CRO

LANVIN
le bon chocolat français

HAVAS - DIJON

038
Chocolat Lanvin… à croquer
かじりたくなる板チョコランヴァン
Lanvin chocolate… to crunch
1961, 117 x 160 cm
Lithographie リトグラフ Lithography

Maquette peinte Chocolat Lanvin
板チョコランヴァンのための彩色原画
Coloured picture for Lanvin chocolate
Maquette peinte 彩色原画 Coloured picture

3歳のエルヴェ君とその家族は、パリに移り住みました。しかしそのことで、彼のケルト地方（ブルターニュとアイルランド）のルーツが消えることはありませんでした。彼は13区の通りで、木靴と短い半ズボンをはいていました。その界隈は庶民的で、すすけてはいましたが、その時代とても活気がありました。幼少期に見た町の風景から、彼は街路の印象を胸に刻み、そのくすんで、悲しげな大きな壁に絵を描いて、そこを染め上げたいという気持ちを抱くようになったのかもしれません。

「経済的に恵まれない」環境で育った彼のような子どもたちは、牛の世話をするための田舎行きのようなものは別として、ヴァカンスにはめったに出かけられません。敷石のあいだでしか草に出会えないような子どもたちは、遠くに出かけたいと思い、都会にはない自然に憧れ、都会を彩りたいという気持ちをつのらせたのではないでしょうか。

彼がイラストで彩った町々は、まるで陽気で冗談好きなノアの方舟のように茶目っ気たっぷりに、イワシからキリンにいたるまで、あらゆる生き物たちを迎えました。皮革見本市の優しそうな牛、紅茶をのせた象、お約束の、自分の尾っぽを噛むワニ、コショウを持ったカンガルー、鼻水をたらした熊、あの有名な、赤ずきんちゃんを食べるのも忘れてチョコレートをかじる狼…。

そして、平和と友情と…そして動物たちや、いろいろな肌の色をした子どもたち、子どもたちのまぶしい行進を前にして友愛を願う鳩も、忘れてはいけません。もちろんチョコレートのことも、忘れてはいけません。このポスター作家はチョコレートに目がありませんでしたから。

…彼がぽっちゃりしていたわけが、これでお分かりですね？

ヴェロニク・モルヴァン

Dès l'âge de 3 ans, le Petit Hervé et sa famille partent s'installer à Paris. Ses origines celtes (Bretagne, Irlande) ne s'effaceront pas pour autant. Il use ses galoches et ses culottes courtes dans les rues du 13ème arrondissement, quartier populaire, sombre mais fort vivant à cette époque. Le paysage de cette enfance urbaine serait-il à l'origine de son ressenti de l'atmosphère de la rue,

alignant ses grands murs gris et tristes, à illustrer et colorer.

Le désir d'évasion, pour les gamins comme lui élevés dans des "conditions difficiles," ne partant que rarement en vacances si ce n'est pour garder les vaches, n'apercevant les brins d'herbe qu'entre deux pavés, lui aurait-il donné cette idée forte d'une nature si absente dans les villes, et ce besoin d'y mettre de la couleur ?...

Ces villes qu'il a si bien su illustrer telle une arche de Noé joyeux et farceur accueillant avec espièglerie toute une famille d'animaux, de la sardine à la girafe, en passant par la tendre vache du salon du cuir l'éléphant au thé, le crocodile se mordant la queue, le kangourou poivré, l'ours à la goutte au nez, le fameux loup croquant du chocolat, oubliant même de dévorer le petit chaperon rouge...

Sans oublier la colombe pour la Paix et l'Amitié... La Fraternité, des animaux et des enfants de toutes les couleurs, des ribambelles de mômes éclatants. A l'Amitié, la Fraternité il faudrait ajouter le chocolat dont l'affichiste était gourmand.

...Cela expliquerait-il son coté enrobé?

<div style="text-align:right">Véronique Morvan</div>

Morvan's family settled in Paris when he was just three, but this did not erases their Celtic (British, Irish) roots. He still wore his shorts and clogs on the streets of the 13th arrondissement, which at the time was still a working-class neighborhood, simultaneously dark and lively. Perhaps it was this environment that served as his inspiration for the feeling of the streets, with their great walls, grey and sad, awaiting the hand to illumine and enliven them.

The desire to escape this hard life, with its scant holidays (then only to be spent watching the family cows), and the only grass in the landscape those few stray blades peeking out from cracks in the pavement, may have sparked his powerful vision of the Nature his surroundings so lacked, and with it, the urge to bring them color and life.

And he did just this, creating a joyful and comic Noah's Ark: playful sardines and giraffes; a gentle cow for a leather shop; an elephant with its tea; a crocodile blithely chewing its own tail; a peppery kangaroo; the famous wolf occupied with his chocolates and forgetting to devour Red Riding Hood...

But also the dove of peace and amity, the fraternity of animals and children of all colors, scores upon scores of dazzling waifs. And to that friendship and fraternity, perhaps we might add chocolate, for this, too, was dear to his heart, and might well explain his avoirdupois.

<div style="text-align:right">Véronique Morvan</div>

039
L'équilibre de la santé...Danone
健康バランス、ダノンヨーグルト
The healthy balance... Danone
1954, 154 x 115 cm
Lithographie リトグラフ Lithography

040
Danone, l'équilibre de la santé
健康バランス、ダノンヨーグルト
Danone, the healthy balance
1954, 155 x 115 cm
Lithographie リトグラフ Lithography

041
Danone aux fruits
ダノンフルーツヨーグルト
Danone with fruits
1957, 154 x 115 cm
Lithographie リトグラフ Lithography

042

Fromages Mère Picon

メールピコンチーズ
Mère (Mother) Picon Cheese

1958, 118 x 77 ; 160 x 120 cm
Lithographie リトグラフ Lithography

043
Dégustez Bonbel de printemps
（détail d'une affiche pour flanc d'autobus）
ボンベル（バスの外側横腹用の横長ポスターの部分）
Taste Bonbel of Spring
(detail of a poster on the side of the bus)
Vers 1960, 68 × 273 cm, Offset オフセット Offset

Épicerie 食品・飲料

044
Boursin, un seul son de cloche !..
異口同音に、ブルサンチーズ!
Boursin, with one voice!
1961, 160 x 120 cm
Lithographie リトグラフ Lithography

045
La vache sérieuse, un seul son de cloche !..
異口同音に、真面目な牛チーズ!
The serious cow, with one voice!..
Vers 1961

Épicerie 食品・飲料

046
C'est du lait, du beurre et de
bons fromages, la vache qui rit
笑う牛は牛乳、バターと美味しいチーズで出来ています。
It's made of milk, butter and good cheeses,
the laughing cow
1963, 117 × 77 cm
Lithographie リトグラフ Lithography

047
Révérend, l'éminence des fromages
チーズの秀逸、レヴェラン
Révérend, the eminence of cheeses
1964, 157 × 116 cm
Lithographie リトグラフ Lithography

Épicerie 食品・飲料 75

048
Yoghourts Coplait

コプレヨーグルト
Coplait yogourt

Vers 1970, 120 x 160 cm
Lithographie
リトグラフ
Lithography

Maquette préparatoire
pour les yoghourts Coplait
コプレヨーグルトのための原画
Preparatory picture for the
Coplait yogurts

Vers 1970
Maquette peinte
彩色原画
Coloured picture

049
«Grey-Poupon» Dijon
「グレ・プーポン」ディジョン（マスタード）
"Grey-Poupon" Dijon, mustard
1951, 155 x 115 cm
Lithographie リトグラフ Lithography

Épicerie 食品・飲料 77

050
Maille, depuis 1747, que Maille qui m'aille
マイユマスタード 1747年創業 私に合うのはマイユだけ
Maille, since 1747, only Maille suits me

1951, 230 x 310 cm
Lithographie リトグラフ Lithography

050

Amora, moutarde forte qui...
アモラ マスタード辛口
Amora, strong mustard that...

9 x 11 cm
Esquisse préparatoire
下絵
Preparatory drawaing

Amora, la moutarde forte qui reste forte
アモラ マスタード辛口
Amora, strong mustard that reeps strong

12 x 16 cm
Esquisse préparatoire
下絵
Preparatory drawaing

Épicerie 食品・飲料

051
Adolph's
(Maquette préparatoire pour une annonce de presse)
アドルフズ（新聞雑誌広告用の下絵）
Adolph's (preparatory picture for the advertisement in printed press)
1954

052
Adolph's
(Annonce parue dans le *Saturday Evening Post*)
アドルフズ（サタデーイヴニングポスト紙掲載広告）
Adolph's (Advertisement appeared in the *Saturday Evening Post*)
1954

053
Relève les meilleurs plats, poivre Aromus
美味しい料理を引き立てるアロミュスコショウ
Spice up the best dishes, Aromus pepper
1953, 115 × 155 cm

Lithographie リトグラフ Lithography

054
Votre poivre Kangourou
あなたのコショウ カンガルー印
Kangaroo, your pepper
1952, 16 × 12.5 cm
Maquette peinte 彩色原画 Coloured picture

Épicerie 食品・飲料 81

055
Y'a pas de doute...
Huile Lesieur 3 fois meilleure !
間違いなくルシユール油は3倍美味しい！
There's no doubt... Lesieur oil is 3 times better!
1953, 118 x 160 ; 160 x 240 cm
Lithographie リトグラフ Lithography

056
Huilor Dulcine, huile supérieure, cuisine supérieure
ユイロール・デュルシーヌ、上等な油、上等な料理。
Huilor Dulcine, superior oil, superior cuisine

1962, 161 x 117 cm
Lithographie リトグラフ Lithography

Épicerie 食品・飲料 83

057
Salador, l'huile d'arachide la plus naturelle
サラドール 一番自然な落花生油
Salador, the most natural peanut oil
1962, 164 x 124 ; 320 x 240 cm
Lithographie リトグラフ Lithography

058
Si légères, je les digère, Cassegrain, sardines grillées au four
カスグランの天火焼オイルサーディン 軽くて胃にやさしい
So light, I digest, Cassegrain, sardines grilled in the oven
1955, 290 x 195 cm
Lithographie リトグラフ Lithography

059
Elles ne collent pas... Les pâtes aux œufs frais Lustucru
(Maquette peinte pour une affiche non retrouvée)
新鮮な卵入りリュスチュクリュパスタはくっつかない。
（行方不明のポスターの彩色原画）
It doesn't stick... the fresh egg pasta Lustucru
(Coloured picture for the undiscovered poster)

1951, 40 × 30 cm
Maquette peinte 彩色原画 Coloured picture

060
Pasta Panzani, à l'Italienne de luxe
デラックスイタリア式パンザニパスタ
Panzani Pasta, in Italian premium way
1952, 156 x 119 ; 320 x 240 cm
Lithographie リトグラフ Lithography

Épicerie 食品・飲料

061
Sauce Panzani, à l'italienne de luxe
デラックスイタリア式パンザニソース
Sauce Panzani, in Italian premium way
1953, 155 × 113 cm
Lithographie リトグラフ Lithography

062

062
L'inimitable qualité... pâtes et sauce Panzani
パンザニのパスタとソース 真似できない品質
Unrivaled quality... Panzani pasta and sauce

1957, 40 x 60 ; 63 x 80 ; 120 x 160 cm
Lithographie リトグラフ Lithography

Épicerie 食品・飲料

063
Les bébés qui poussent bien !
Guigoz, laits, farines, menus variés

すくすく育つ赤ちゃん！ギゴーズのミルク、小麦粉、多彩なメニューのベビーフード
The babies grow up quickly! Guigoz, milk, flour, variety of menus

Vers 1970, 312 x 230 cm
Lithographie リトグラフ Lithography

Maquette préparatoire pour les produits Guigoz
ギゴーズ製品のための下絵
Original picture for Guigoz

Vers 1970

Imprimé publicitaire pour les produits Guigoz
ギゴーズ製品の広告印刷物
Flier for the Guigoz products
Vers 1970

Guigoz

ce n'est pas seulement le bon lait GUIGOZ

...c'est vraiment toute l'alimentation infantile

Des produits spécialement conçus pour l'enfant, adaptés à chaque âge

- **LAITS GUIGOZ**
 - Partiellement écrémé : étiquette bleue
 - Complet : étiquette rose
- **GUIGOLAC**
 - Guigolac partiel : bande verte
 - Guigolac complet : bande rouge
- **UNE GAMME COMPLÈTE DE FARINES**
 - 2 farines de base d'utilisation quotidienne
 - 3 farines de diversification
- **42 MENUS VARIÉS** en petits pots de verre (100, 150 et 200 g)
 - légumes, viandes, poissons, fruits.
- **7 variétés** de JUS DE FRUITS infantiles
- **BABYSCUIT**, le premier biscuit de bébé

bébé aussi a soif,

il aime ce qui est bon : maman lui donne des JUS DE FRUITS GUIGOZ.
le 15ᵉ jour, elle lui en propose 1 ou 2 cuillères à café, mais le petit gourmand en consomme vite davantage et bientôt, il sera fier de boire dans un verre.

JUS DE FRUITS *Guigoz*

- **boisson saine**
 - un produit naturel, garanti sans adjonction d'eau
 - une boisson pasteurisée d'une haute qualité bactériologique
- **boisson nutritive**
 - énergétique, par ses sucres directement assimilables
 - tonique, par l'action stimulante de ses acides organiques
 - reconstituante, par ses apports en sels minéraux (potassium, calcium, phosphore)
 - vitaminée (C - B - A)
 - favorable à la digestion
- **7 VARIÉTÉS** — FLACONS EN VERRE DE 150 g
 - Ananas - oranges
 - Pommes - abricots
 - Raisin - framboises
 - Pommes - raisin - cassis
 - Muscat - golden
 - Pruneaux - pommes - cerises
 - Pommes - oranges

pour flatter sa gourmandise et éduquer son goût, alterner les différentes variétés.

CONSERVATION DU FLACON OUVERT ET SOIGNEUSEMENT REBOUCHÉ

Demandez l'avis de vos conseillers habituels.

MENUS D'UNE SEMAINE DU HUITIÈME AU DOUZIÈME MOIS

repas	LUNDI	MARDI	MERCREDI	JEUDI	VENDREDI	SAMEDI	DIMANCHE
Petit Déjeuner	Farine 5 céréales Bouillie au lait Guigoz complet	Farine Enrichie au lait	Farine 5 céréales Bouillie au lait	Farine Lactée à l'eau	Farine Enrichie au lait	Farine au lait	Farine Lactée à l'eau
10 heures	Jus de Fruits Guigoz Pommes-Cerises	Jus de Fruits Guigoz Ananas-Oranges	Jus de Fruits Guigoz Pommes-Abricots	Jus de Fruits Guigoz Muscat-Golden	Jus de Fruits Guigoz Pommes-Cassis	Jus de Fruits Guigoz Raisins-Framboises	Jus de Fruits Guigoz Pommes-Oranges
Déjeuner	Viande-Carottes-Filet de Bœuf Guigoz (Junior 200 g) Roquefort (10 g) Jaune = Gruyère Pêches-Oranges (100 g)	Haricots Verts Printemps-Agneau (Junior 200 g) Petit suisse sucré 1/2 banane écrasée	Colin Mousseline (Junior 205 g)	Jambon-Bœuf-Légumes (Junior 200 g) St. Paulin (15 g) Raisins-Chaudes-Pommes compote (100 g)	Poulet Semoule (Junior 200 g) Yoghourt sucré 1 banane bien mûre écrasée	Artichauts-Agneau (Junior 150 g) Petit suisse sucré Cerises de Congo-Pommes-Framboises compote (100 g)	Épinards-Œufs-Gruyère (Junior 200 g) Entremets Farine (5 Céréales Bouillie + Muscat-Golden)
Goûter	Farine Lactée Suclée à l'eau Fruit cru bien mûr écrasé	Babyscuit Jus de fruits Muscat Golden	Fruit cru bien mûr Tasse de lait chocolaté	Babyscuit	5 céréales Bouillie au lait sucré	Babyscuit	Babyscuit Yoghourt Dans la Tasse de lait sucré
Dîner	Potage au céleri et à la tomate + tapioca + persil + beurre Yoghourt sucré	Soupe à l'avoine + sel + beurre Pêches (100 g)	Potage aux légumes de la Pâques Lait gélifié à la vanille	Potage au bouillon de légumes + crème fraîche (1 cuillère à café) Coings-Pommes compote (100 g)	Printanière ou bouillie de légumes + croûtons aux pommes Fruit cru bien mûr écrasé	Printanière ou bouillon aux pommes + graines râpé + beurre 1/2 banane mûre écrasée	Potage au riz et à la carotte + cerveau + beurre Bananes compote (100 g)

Guigoz

Imprimés publicitaires pour les produits Guigoz
ギゴーズ製品の広告印刷物
Fliers for the Guigoz products
Vers 1970

HERVÉ MORVAN

LE LAIT LE PLUS "MATERNEL"

Épicerie 食品・飲料

064
Babyscuit, le premier biscuit de bébé,
Guigoz, chez votre pharmacien
ギゴーズ ベビスキュイ
赤ちゃんの最初のビスケット 薬屋さんで売っています。
Babyscuit, baby's first biscuit, Guigoz,
available at your pharmacy
Vers 1972, 240 x 320 cm
Lithographie リトグラフ Lithography

Bébé en vacances
(Imprimé publicitaire pour les produits Guigoz)
夏休みの赤ちゃん 夏休みの上手な過ごし方の手引き
(ギゴーズ製品の広告印刷物)
Baby on holiday
(Flier for the Guigoz products)
Vers 1970

Épicerie 食品・飲料

065
l'Alsacienne

アルザシエンヌ ビスケット
l'Alsacienne

1958, 40 ×30 ; 80 × 100 ;
100 × 120 ; 120 × 160 cm
Lithographie リトグラフ Lithography

065

Épicerie 食品・飲料

066
En famille...Petit-exquis l'Alsacienne
家族で、アルザシエンヌのプチテクスキビスケット
With your family...Petit-exquis l'Alsacienne
1960, 80 x 120 cm
Lithographie リトグラフ Lithography

067
Alsacien Banania, le goûter dynamique !...
アルザシアン・バナニヤ 元気の出るおやつ
Alsatian Banania, the dynamic afterschool snack!...

Vers 1964, 120 x 160 cm
Lithographie リトグラフ Lithography

068
Praliné de vraies noisettes,
Résille d'or l'Alsacienne
本物のヘーゼルナッツ・プラリネ
アルザシエンヌのレズィーユドール
Praline of real hazel nuts, Résille d'or the Alsatian
1961, 158 × 118 cm
Lithographie リトグラフ Lithography

069
Chamonix orange, c'est de l'orange en biscuits
シャモニックス・オランジュは
ビスケットになったオレンジ
Chamonix orange, an orange has become biscuit
Vers 1962, 237 x 312 cm
Lithographie リトグラフ Lithography

070
À coup sûr, je collectionne les petits drapeaux l'Alsacienne
僕は必ずアルザシエンヌビスケットのおまけの世界の国旗を集めているよ。
I always make sure to collect small flags of the Alsacienne.

Vers 1963, 160 x 120 cm
Lithographie リトグラフ Lithography

071
**Toff l'Alsacienne,
biscuit au caramel au lait**
アルザシエンヌのトフビスケット
ミルクキャラメル味
Toff the Alsatian, biscuit with milk caramel

1963, 160 x 119 cm
Lithographie リトグラフ Lithography

072
Biscuits Curat-Dop
キュラドップビスケット
Curat-Dop Biscuits
1952, 120 x 160 cm
Lithographie リトグラフ Lithography

073
Francorusse,
ah ! les bons desserts !

フランコリュッス ああ！おいしいデザート！
Francorusse, ah! Good desserts!
1963, 60 x 80 ; 120 x 160 cm
Lithographie リトグラフ Lithography

074
Sur la terre comme au ciel...
Galettes St-Michel

天国でも地上でも サン・ミッシェルのガレット
On earth as it is in heaven... Galettes St-Michel

1955, 40 x 30 ; 300 x 200 cm
Lithographie リトグラフ Lithography

Nécessités journalières
日用品
Household goods

HERVÉ MORVAN

075
Partout les couleurs chantent...
Mazdafluor «de luxe»

マズダフリュオール「デラックス」蛍光灯
そこら中でいろんな色が歌ってる
The colours sing everywhere... Mazdafluor "de luxe"

1957, 35 x 60 ; 116 x 160 cm
Lithographie リトグラフ Lithography

076
Cuisine électrique
電化キッチン
Electronic cooking
1962, 158 x 119 cm
Lithographie リトグラフ Lithography

Nécessités journalières 日用品

077
Été comme hiver..
le réfrigérateur Brandt
transforme votre vie

冬のような夏
ブラントの冷蔵庫が
あなたの生活を変える
Summer like winter..
the Brandt refrigerator
transforms your life

1955, 62 x 32 ; 160 x 80 cm
Lithographie
リトグラフ
Lithography

078
Votre repos...
celui de votre linge,
machine à laver Brandt

ブラントの洗濯機
貴女の休息
洗濯物の休息
Your break...
that of your laundry,
Brandt washing machine

1955, 118 x 156 cm
Lithographie
リトグラフ
Lithography

079
Machine à laver Brandt,
celle qu'il a choisie...

彼が選んだのは...
ブラントの洗濯機
Brandt washing machine,
what he chose

1957, 124 x 164 cm
Lithographie
リトグラフ
Lithography

080
Bendix Alufroid
ベンディックス アリュフロワ冷蔵庫
Bendix Alufroid
1965, 80 x 118 ; 115 x 154 cm
Lithographie リトグラフ Lithography

081
**Bendix Biolamatic,
la «spéciale enzymes»**
ベンディックス・ビオラマティック洗濯機
酵素洗剤用
Bendix Biolamatic, the "enzime special"
Vers 1969, 57 x 76 cm
Offset オフセット Offset

Nécessités journalières 日用品

082
Pour maman ce sera la
fête des mères
toute l'année avec le
lave-vaisselle Bendix

ベンディックスの食器洗い機があれば
一年中母の日
For mums it'll be Mother's
day all year around, with
the Bendix dishwasher

Vers 1970
80 x 118 ; 115 x 154 cm
Sérigraphie
シルクスクリーン印刷
Serigraphy (silkscreen printing)

083
Lave-vaisselle Bendix
Olympie compacte

ベンディックス食器洗い機
オランピー・コンパクト
Bendix dishwasher
Olympie compacte

1969, 115 x 154 ; 232 x 312 cm
Offset オフセット Offset

116

084

**084
Boire frais... manger sain,
réfrigérateur Satam prestcold**

冷やして飲む…
新鮮な食材を摂る
サタム プレストコールド冷蔵庫
Drink cold... eat healthily, Satam
prestcold refrigerator

1958, 45 x 35 cm
Lithographie　リトグラフ　Lithography

Maquette préparatoire, peinture
彩色下絵
Coloured preparatory drawing

Nécessités journalières 日用品　117

085
Quaker, chauffage mazout ou gaz
クワケール
灯油・ガスストーブ
Quaker, oil or gas heater
1956, 82 x 59 cm
Lithographie
リトグラフ
Lithography

Maquette préparatoire, peinture
彩色下絵
Coloured preparatory drawing

086
**Amsta, poêles et cuisinières à mazout,
«le chauffage du malin»**

アムスタ 灯油ストーブとレンジ
「賢い人の暖房」
(Le malin には悪魔の意味もある)
Amsta, oil heater and cooker,
"the stove of the clever"

Vers 1959, 120 x 160 cm
Lithographie リトグラフ Lithography

087
Bonnet, le technicien du froid

ボネ 低温の技術者
The technician of the cold

1960, 119 x 80 ; 164 x 124 cm
Lithographie リトグラフ Lithography

Nécessités journalières 日用品 119

088
Buta-Therm'x, chauffage mobile sans feu,
sans flamme, sans fumée

ブタテルミックス暖房器　移動可、無火、無炎、無煙
Buta-Therm'x, mobile heater without fire,
without flame, without smoke

Vers 1960, 160 x 117 cm
Lithographie リトグラフ Lithography

089
Rasoir Philips
フィリップス電気カミソリ
Philips, electric shaver
1966, 123 x 164 cm
Lithographie リトグラフ Lithography

Nécessités journalières 日用品

090

091

090
Radiola, transistors de tout repos
ラジオラ 安心確実なトランジスタラジオ
Radiola, the reliable transistor radio
1963, 158 x 118 ; 240 x 305 cm
Lithographie リトグラフ Lithography

091
Radiola, prêt pour la 2ème chaîne
ラジオラテレビ 第2チャンネル開通に対応
Radiola, ready for the 2nd channel
1962, 164 x 119 cm
Lithographie リトグラフ Lithography

092

092
Radiola, vue sur les 2 chaînes
2局が見られるラジオラテレビ
Radiola, having two channels
1963, 155 x 115 cm
Lithographie リトグラフ Lithography

093

093
Radiola, maître de la télévision couleur
ラジオラテレビ カラーテレビの巨匠
Radiola, master of the colour television
1967, 154 x 115 ; 310 x 230 cm
Lithographie リトグラフ Lithography

Nécessités journalières 日用品 123

094
**Blaupunkt autoradio,
la marque au point**
ブラウプンクト カーラジオ
Blaupunkt car radio
1964, 41 x 31 ; 164 x 121 cm
Lithographie リトグラフ Lithography

095
Bureau central, des emplois temporaires en permanence
人材派遣センター
Temporary personnel service centre
1964, 150 × 100 cm
Offset オフセット Offset

096
Gertrude économise sa peine, car... Gerline lave pour elle
ジェルトリュードは楽をする。
なぜならジェルリーヌ粉石鹸が代わりに
洗濯してくれるから。
Gertrude saves pains,
for... Gerline washes for her
1949, 160 x 120 cm
Lithographie リトグラフ Lithography

097
Argentil
アルジャンティル
Argentil
1951, 37 x 28 cm
Maquette peinte
彩色原画
Coloured picture

098
Lion noir
黒ライオン印靴墨
Lion noir (black lion)
1950, 38 x 28.5 cm
Maquette peinte 彩色原画 Coloured picture

Nécessités journalières 日用品

099
De la joie chez vous ! .. Corona
あなたの家に喜びを。コロナペンキ
Joy to your home!.. Corona

1955, 61 x 48 ; 120 x 80 cm
Lithographie リトグラフ Lithography

100
Vraiment de l'air pur... pur... pur...
Bombe désodorisante Pépror
ペプロール 消臭スプレー
まじでピュア... ピュア... ピュア...な空気
Really pure, pure, pure air...
Deodorant spray Pépror

Vers 1955
Tableau métallique
金属板に印刷
Printed on a metal board

Nécessités journalières 日用品

101
Mir nettoie tout
ミールは何でもきれいにする
Mir cleans everything
1958, 206 × 404 cm
Lithographie リトグラフ Lithography

102
Omo et toujours le linge
le plus propre du monde !
オモと世界一清潔な洗濯物!
Omo and always the cleanest
laundry of the world!
1960, 118 × 160 cm
Lithographie リトグラフ Lithography

TOUT BRILLE, DE LA CUISINE A LA SALLE D'EAU...

LA POUDRE A RÉCURER
QUI ENLÈVE SANS RAYER
LES TACHES LES PLUS TENACES !

103

**103
Tout brille, de la cuisine
à la salle d'eau... Bref**
ブレフ磨き粉
台所から洗面所浴室までどこもピカピカ
Everything shines, from the kitchen to
the bathroom... Bref

Vers 1965, 230 x 314 cm
Offset オフセット Offset

102

Nécessités journalières 日用品 131

104

104
Cartouches Rey
薬莢レー
Cartridge Rey
1967, 77 x 116 ; 120 x 160 cm
Lithographie リトグラフ Lithography

105
Graines Delbard
デルバール種子
Delbard seeds
1957, 159 x 119 cm
Lithographie リトグラフ Lithography

Nécessités journalières 日用品

106
Nouveautés 1970 Bordas
ボルダス書店1970年新刊書
New publications 1970 Bordas

1970, 51 x 32 cm
Offset オフセット Offset

Mode

ファッション

Fashion

HERVÉ MORVAN

107
Noumita
ヌーミタ
Noumita
1948, 58 x 100 cm
Lithographie リトグラフ Lithography

109-110
Une robe
Sous le signe de Paris,
c'est tellement mieux !

「スーラ・シーニュ・ド・パリ（パリ印のもとに）」の
ドレスはずっと良い！
A dress, *Sous le signe de Paris* is much better!

1952, 52 x 37 ; 116 x 77 cm
Lithographie リトグラフ Lithography

111
Pour votre charme.. Antifroiss,
tissu garanti Boussac

貴女の魅力のために…アンチフロワス
ブサック社の皺にならない生地
For your charm.. Antifroiss,
guaranteed textile Boussac

1952, 57 x 42 cm
Lithographie リトグラフ Lithography

108
Scandale（annonce de presse）

スキャンダル（新聞雑誌広告）
Scandale(newspaper advertisement)

1948, 27 x 17 cm
Offset オフセット Offset

112
Bally, la chaussure qui habille（jaune）
バリー お洒落に装う靴（黄）
Bally, the shoe that dresses（yellow）

1952, 155 x 115 ; 218 x 236 cm
Lithographie リトグラフ Lithography

113
Bally, la chaussure qui habille（rouge）
バリー お洒落に装う靴（赤）
Bally, the shoe that dresses（red）

1952, 155 x 115 cm
Lithographie リトグラフ Lithography

114
Bally, la chaussure qui habille（bleu）
バリー お洒落に装う靴（青）
Bally, the shoe that dresses（blue）

1952, 57 x 37 ; 152 x 115 cm
Lithographie リトグラフ Lithography

115
Bally, la chaussure qui habille（vert）
バリー お洒落に装う靴（緑）
Bally, the shoe that dresses（green）

1952, 157 x 115 cm
Lithographie リトグラフ Lithography

116
Bally, la chaussure qui habille（rose）
バリー お洒落に装う靴（ピンク）
Bally, the shoe that dresses（pink）

1952, 57 x 37 ; 152 x 115 cm
Lithographie リトグラフ Lithography

Maquette préparatoire, peinture
彩色下絵
Coloured preparatory drawing

117
Bally, la mode équilibrée
バリー バランスの良いファッション
Bally, the balanced fashion

Vers 1961, 60 x 40 ; 160 x 120 cm
Lithographie リトグラフ Lithography

118
Belle jardinière
ベル・ジャルディニエール
Belle Jardinière
1960, 161 x 120 cm
Lithographie リトグラフ Lithography

118

119

119
Mont St-Michel, mon eau de Cologne
モンサンミッシェル 私のオーデコロン
Mont St-Michel, my eau de Cologne
1961
Cartonnage publicitaire
広告ボード
Advertisement board

144

120
Sous-vêtements Petit-Bateau
プチバトー 下着
Petit-Bateau underwears
1963, 66 × 48 cm,
Lithographie リトグラフ Lithography

121
a,b,c.. DD, la chaussette de classe

a, b, c.. DDの教室の高級靴下
a, b, c.. DD, the classroom classy socks

1972, 66 x 48 cm
Offset オフセット Offset

122
Pulls et chaussettes de classe DD

DDの教室の高級セーターと靴下
The classroom classy jumper and socks, DD

1978, 44 x 54 ; 83 x 100 cm
Lithographie リトグラフ Lithography

Mode ファッション

123
Kelton, tabacs, papeteries, grands magasins
ケルトン腕時計
タバコ屋、文房具店、デパートで販売
Kelton, cigarette shops, stationary shops, department stores
1963, 80 x 120 ; 118 x 77 cm
Lithographie リトグラフ Lithography

123

124
Ralliez-vous aux montres Kelton «Club» et n'en démordez pas!
ケルトン「クラブ」の仲間に入りましょう。
そしてやめないで下さい!
Become member of the Kelton watch "club" and don't leave!
1966, 159 x 117 cm
Lithographie リトグラフ Lithography

124

Voyage

トラベル

Travel

HERVÉ MORVAN

125
Air France, colis postal avion
エールフランス航空郵便小包
Air France, parcel air postal service
1950, 100 x 62 cm
Lithographie リトグラフ Lithography

126
Air France Europe
エールフランス ヨーロッパ
Air France Europe
1956, 100 x 62 cm
Lithographie リトグラフ Lithography

Air France Europe
エールフランス ヨーロッパ
Air France Europe
Vers 1965
Maquette peinte 彩色原画 Coloured picture

Voyage トラベル 151

127
La route de TAhIti
Transports Aériens Intercontinentaux

タヒチへの道　TAI航空
The route to TAhIti
TAI (Transports Aériens Intercontinentaux)

1970, 100 x 63 cm
Lithographie リトグラフ Lithography

128
Chamrousse

シャンルス
Chamrousse

Vers 1968, 60 x 38 cm
Offset オフセット Offset

Voyage トラベル

129
Emprunt SNCF 1972 8%

フランス国有鉄道SNCF公債 1972年8%
SNCF public loan 1972 8%

1972, 80 x 60 cm
Offset オフセット Offset

130
Voyagez Havas
ハヴァスでご旅行を
Travel Havas
Vers 1960, 120 x 78 ; 320 x 240 cm
Lithographie リトグラフ Lithography

Voyage トラベル

131
en toute sécurité.. Vélosolex,
la bicyclette qui roule toute seule

ヴェロソレックス原動機付自転車
全く安全に自動で走る自転車
In complete security.. Vélosolex,
the bicycle that goes itself

1952, 154 x 115 cm
Lithographie リトグラフ Lithography

132
Le cyclomoteur de votre vie,
Paloma Europ, moteurs Lavalette

あなたの人生の原動機付自転車　パロマユーロップ
ラヴァレット製モーター付
The lightweight motorcycle of your life, Paloma Europ,
Lavalette motors

1959, 80 x 60 cm
Lithographie リトグラフ Lithography

133
départ en flèche, deux Extra Esso
発進矢のごとし エッソ2エキストラ
Start like an allow, two Extra Esso

1954, 77 x 117 cm
Lithographie リトグラフ Lithography

134
**Agip Supercortemaggiore 98-100,
la potente benzina italiana**
アジップ スーペルコルテマッジョーレ 98-100
イタリア強力ガソリン
Agip Supercortemaggiore 98-100,
the Italian potent petrol
Vers 1955, 68 x 98 cm, Offset オフセット Offset

Voyage トラベル

135
L'hiver arrive, Esso Extra motor oil
冬が来たらエッソエキストラモーターオイル
The winter is coming, Esso Extra motor oil
Maquette peinte 彩色原画 Coloured picture

135

136
**35ème congrès de la fédération
des transports C.G.T.**
第35回C.G.T.運輸組合連盟大会
35th C.G.T., Congress of the
Federation of Transport
1964, 120 x 160 cm
Lithographie　リトグラフ　Lithography

136

Voyage　トラベル　161

137
soyez dans la course,
BP special energol

BPスペシャルエネルゴル
時代に乗り遅れずにレースの中にいて下さい。
Don't fall out from the race,
BP special energol

1955, 120 x 160 cm
Lithographie リトグラフ Lithography

138
BP fuel domestique pour l'agriculture

BP農家用ディーセルガソリン
BP domestic fuel for agriculture

1959, 60 x 79 cm
Lithographie リトグラフ Lithography

Événements

イベント

Events

HERVÉ MORVAN

139

139
Festival Essec
au profit de la lutte contre le cancer
エセックフェスティバル　がん撲滅運動のために
（Essecはビジネススクール）
Essec festival for the benefit of the fight against cancer
(Essec is a business school.)

1957, 120 x 80 cm
Lithographie　リトグラフ　Lithography

140
Portez des chaussures à semelles de cuir.
Le cuir respire... lui
（affiche éditée à l'occasion de la semaine
internationale du cuir, une foire commerciale）
皮底の靴を履きましょう。牛皮、この素材は呼吸します。
（国際皮革週間の際に制作されたポスター）
Wear shoes with leather sole. Leather breathes.
(poster published on the occasion of the international
week of leather, a commercial fair)

1960, 320 x 234 cm
Lithographie　リトグラフ　Lithography

164

141
Dépliant annonçant la Semaine internationale du cuir
国際皮革週間のパンフレット
Leaflet announcing the international week of leather

1967, 22 x 10 cm
Offset オフセット Offset

142
Carton d'invitation pour la Semaine internationale du cuir
国際皮革週間の招待状
Invitation card for the international week of leather
1971

143
Semaine internationale du cuir
国際皮革週間
International Leather Week

1976, 161 x 124 cm
Offset オフセット Offset

144
9-12 septembre 1978 Semaine internationale du cuir
1978年9月9日～12日国際皮革週間
9-12 September 1978 International Week of Leather

1978, 30 x 22 cm
Offset オフセット Offset

145
Semaine internationale du cuir
国際皮革週間
International Leather Week

1979, 161 x 121 cm
Offset オフセット Offset

144

145

147
Foire internationale de Bordeaux
ボルドー国際見本市
International fair of Bordeaux

1974, 80 x 60 cm
Offset オフセット Offset

148
5-15 octobre 1978, 65e Salon de l'auto et de la moto
第65回モーターショー 1978年10月5日〜15日
5-15 October 1978, 65th Faire of automobiles and motorcycles

1978, 56 x 42 cm
Lithographie リトグラフ Lithography

147

146
Salon du prêt-à-porter féminin, 21-26 octobre 1972
婦人服プレタポルテ展示会
1972年10月21日〜26日
Women's ready-to-wear fair, 21-26 October 1972

1972, 58 x 39 cm
Lithographie リトグラフ Lithography

148

Événements イベント 171

149
18-27 mars 1972,
Foire internationale de Lyon
リヨン国際見本市　1972年3月18日〜27日
18-27 March 1972, International fair of Lyon
1972, 100 x 62 cm
Lithographie　リトグラフ　Lithography

150
30 mars - 8 avril 1974,
Foire internationale de Lyon
リヨン国際見本市　1974年3月30日〜4月8日
30 March - 8 April 1974, International fair of Lyon
1974, 155 x 115 cm
Lithographie　リトグラフ　Lithography

151
15-24 mars 1975,
Foire internationale de Lyon
リヨン国際見本市　1975年3月15日〜24日
15-24 March 1975, International fair of Lyon
1975, 160 x 119 ; 320 x 240 cm
Lithographie　リトグラフ　Lithography

Événements　イベント　173

20·29 MARS 1976

FOIRE INTERNATIONALE LYON

HERVÉ MORVAN

152

152
20-29 mars 1976,
Foire internationale de Lyon

リヨン国際見本市
1976年3月20日〜29日
20-29 March 1976,
International fair of Lyon

1976, 160 x 119 cm
Lithographie リトグラフ Lithography

| 153 | 154 |
| 155 | 156 |

153
26 mars – 4 avril 1977,
Foire de Lyon internationale

リヨン国際見本市　1977年3月26日〜4月4日
26 March - 4 April 1977, International fair of Lyon

1977, 157 x 115 cm
Lithographie リトグラフ Lithography

155
14-17 septembre 1979, Hormatec 79,
salon des techniques hortico-maraîchères,
Lyon, parc des expositions

オルマテック79園芸野菜栽培技術見本市
リヨン見本市会場　1979年9月14日〜17日
14-17 September 1979, Hormatec 79,
horticulture and agriculture, Lyon,
parc des expositions trade fair centre

1979, 160 x 118 cm
Lithographie リトグラフ Lithography

154
1-10 avril 1978,
Foire de Lyon internationale

リヨン国際見本市　1978年4月1日〜10日
1-10 April 1978, International fair of Lyon

1978, 103 x 66 cm
Lithographie リトグラフ Lithography

156
22-31 mars 1980,
Foire de Lyon internationale

リヨン国際見本市　1980年3月22日〜31日
22-31 March 1980, International fair of Lyon

1979, 100 x 65 cm
Offset オフセット Offset

157
Palais de la Défense,
23e Salon de l'enfance jeunesse-famille
第23回青少年家族見本市 ラデファンス会議場
Palais de la Défense, 23rd Young People and Family Fair
1970, 59 × 38 cm, Lithographie リトグラフ Lithography

158
Palais de la Défense,
24e Salon de l'enfance jeunesse-famille
第24回青少年家族見本市 ラデファンス会議場
Palais de la Défense, 24th Young People and Family Fair
1971, 157 x 117 ; 300 x 204 cm, Lithographie リトグラフ Lithography

159
**33e Salon de l'enfance
jeunesse-sports-loisirs**
第33回青少年スポーツ余暇見本市
33rd Young People and Family Fair

1980, 160 x 120 cm
Offset オフセット Offset

160
**27e Salon de l'enfance
jeunesse-sports-loisirs**
第27回青少年スポーツ余暇見本市
27th Young People and Family Fair

1974, 65 x 48 ; 156 x 116 cm
Offset オフセット Offset

162

161
Journée internationale de l'enfance,
juin 1954

国際児童の日　1954年6月
International Children's Day, June 1954

1954, 59 x 40 cm
Lithographie リトグラフ Lithography

162
Adhérez au comité français
Unicef

ユニセフ フランス支部に加入しよう
Join the French branch of Unicef

Vers 1970, 159 x 117 cm
Lithographie リトグラフ Lithography

Évènements イベント 181

163
Cirque Pinder Jean Richard
パンデール ジャン・リシャール サーカス
Pinder Jean Richard Circus
1970, 59 × 40 cm
Offset オフセット Offset

164
Cirque Jean Richard
ジャン・リシャール　サーカス
Jean Richard Circus
1970, 60 × 40 cm
Offset オフセット Offset

Événements イベント

165
4e bal des barbus
第4回髭面の舞踏会
4th ball of the beards

1952, 60 x 40 cm
Lithographie リトグラフ Lithography

Alcool / Cigarettes / Jeux de hasard

酒類、タバコ、ギャンブル
Alcohol / Cigarette / Lottery

HERVÉ MORVAN

166
Paillette spéciale Pils
パイエットスペシャルピルスナービール
Paillette special Pils
1951, 164 x 124 cm
Lithographie リトグラフ Lithography

167
Ma ta sa notre votre leur
Bière bock Karcher
僕の君の彼の僕らの貴方たちの彼らの
カルシェールジョッキビール
My your our his her their Karcher Beer
1952, 33 x 48 ; 160 x 240 cm
Lithographie リトグラフ Lithography

168
Pas de bonne table sans..
Sochaux «la bonne bière»
「旨いビール」ソショーのない
結構な食卓なんてあり得ない
No table is good without..
Sochaux "the good beer"
1952, 115 x 155 cm
Lithographie リトグラフ Lithography

Alcool / Cigarettes / Jeux de hasard　酒類、タバコ、ギャンブル　187

169
Grutli, bière de luxe
グリュトリ デラックスビール
Grutli, luxurious beer
1953, 59 x 39 ; 306 x 236 cm
Lithographie リトグラフ Lithography

グリュトリのキス。このポスターは、そんなふうに呼べそうです。彼女なら、みんなをビール好きにすることもできそうです。まさに"罪への誘惑"。

エルヴェ・モルヴァンは、自分自身が好きなものの肩を持つところがあったようです。たとえば家電製品の王様たる洗濯機などよりも。その広告に出てくる女性の姿は、たとえ微笑み、うっとりと嬉しそうには見えても…あらゆる夢や快楽を期待させてはくれません。たとえば彼にとってベンディックスのポスターに描いた主婦は、ジターヌタバコの標章を飾るフラメンコダンサーの対極の存在なのではないでしょうか…。プレタポルテ展示会のポスターの女性っぽさを強調したシルエット、女性の誘惑を受け、すでにすっかりまいっている蛇を巻きつかせたシルエットの、対極の存在なのではないでしょうか。そして公然猥褻と断じられたスキャンダル社のポスター…これもまた、エプロンを脱ぎ捨てた女性を描きだしています！

<div style="text-align: right;">ヴェロニク・モルヴァン</div>

Le baiser Grutli…C'est ainsi qu'on devrait nommer cette affiche. Elle pourrait faire aimer la bière à tout le monde... un vrai "pousse au crime".
On peut se demander si Hervé Morvan n'a pas davantage défendu ce qu'il appréciait personnellement, mieux que les machines à laver, l'électroménager Roi où l'image de la femme si souriante, ravie, épanouie... ruine tout espoir de rêve, de plaisir. La ménagère Bendix par exemple, était-elle pour lui l'antithèse de la danseuse de flamenco illustrant la marque de cigarettes Gitanes ?... l'antithèse de la silhouette ultra-féminine sur l'affiche du Salon du Prêt à Porter, enlacée par un serpent qui succombe déjà à ses charmes ? Et l'affiche Scandale qualifiée d'attentat à la pudeur... une autre représentation de la femme dont le tablier s'est envolé !

<div style="text-align: right;">Véronique Morvan</div>

The Grutli Kiss – how else could we name this poster? Is it not enough to make all the world love beer? It's nothing less than an incitement.
Perhaps it is unsurprising that Morvan represented the things he himself enjoyed most, rather than ads for washing machines or other appliances from Roi, where the woman smiles, beaming, radiant ... ending any hope of dreams or pleasure. Look at the housewife in the Bendix ad, for example – here we have the antithesis of the flamenco dancer used in advertisements for Gitanes cigarettes, diametrically opposed to the ultra-feminine silhouette used for the prêt à porter show, encircled by a serpent who has already succumbed to her charms. Or the almost scandalous poster for Scandale – yet another woman without an apron!

<div style="text-align: right;">Véronique Morvan</div>

170
Un homme averti en boit.. deux !..,
Meuse royale

ツウは2杯飲む！ ムーズロワイヤルビール
A man who knows drinks.. two glasses!..,
Meuse Royale

1953, 160 x 120 cm
Lithographie リトグラフ Lithography

171
"La Zénia"
petite bouteille grande bière

「ラゼニア」小瓶に入った大いなるビール
"La Zénia", small bottle, big beer

1954, 234 x 159 cm
Lithographie リトグラフ Lithography

Alcool / Cigarettes / Jeux de hasard 酒類、タバコ、ギャンブル

172
Gévéor, le vin que l'on aime
ジェヴェオール 私達の好きなワイン
Gévéor, the wine we like
1953, 25 x 36 ; 124 x 164 cm
Lithographie リトグラフ Lithography

173
Gévéor vieux cépages revigore
ジェヴェオール 古葡萄ワインは活力のもと
Gévéor grape of the old variety revitalizes
1953, 120 x 157 ; 160 x 240 cm
Lithographie リトグラフ Lithography

173

174
Gévéor notre vin... notre force !..
ジェヴェオール 僕らのワイン 僕らの力!
Gévéor our wine... our force!
1961, 24 x 39 cm
Lithographie リトグラフ Lithography

Alcool / Cigarettes / Jeux de hasard　酒類、タバコ、ギャンブル

175
Rano
ラノワイン
Rano wine
1957, 120 x 160 cm
Lithographie リトグラフ Lithography

176
Séraphin Pouzigue
Vé !.. quel bon vin !
セラファン・ブジーグ
オッ！なんて美味しいワインだ！
Séraphin Pouzigue
Wow !.. what good wine!
1960, 40 x 32 cm
Lithographie リトグラフ Lithography

177
**Vin du postillon,
de père en fils, 100 ans de qualité**

ポスティヨンワイン
父から息子へ引き継がれてきた品質の百年
Postillon wine, from father to son, 100 years of quality

1962, 120 × 160 cm
Lithographie リトグラフ Lithography

178
**L'Héritier-Guyot «c'est la crème»...
des cassis de Dijon, nature... ou à l'eau...**

レリティエ＝ギュイヨはディジョンのカシスクリームの頂点
生で飲むか水で割って
(リキュールの一種、食前酒のキールを作るのに使う)
L'Héritier-Guyot "it's the creme"...
of cassis of Dijon, straight... or with water

1968, 119 × 160 cm
Lithographie リトグラフ Lithography

Alcool / Cigarettes / Jeux de hasard　酒類、タバコ、ギャンブル　195

179
Avec ou sans filtre, cigarettes Gitanes caporal
ジターヌカポラルタバコ フィルター付きもしくは両切り
With or without filter, Gitanes Caporal cigarettes
1956, 38 x 29 ; 160 x 117 ; 300 x 208 cm
Lithographie リトグラフ Lithography

180
Gitanes, Régie française des tabacs
ジターヌ フランスタバコ公社
Gitanes, French public corporation of tobacco
1960, 33 x 25 ; 118 x 78 ; 150 x 100 cm
Lithographie リトグラフ Lithography

Études préparatoires pour les cigarettes Gitanes
ジターヌタバコのための習作
Preparatory studies for the Gitanes cigarettes
Gouache peinture ガッシュ Gouache painting

181
Gitanes filtre, Régie française des tabacs
ジターヌフィルター　フランスタバコ公社
Gitanes filtre, French public corporation of tobacco
1962, 38 x 29 ; 109 x 89 ; 160 x 117 cm
Lithographie リトグラフ Lithography

Alcool / Cigarettes / Jeux de hasard　酒類、タバコ、ギャンブル

182
Régie française des tabacs, Week-end, goût anglais
ウィークエンド 英国風味 フランスタバコ公社
English taste Week-end, French public corporation of tobacco
1954, 33 x 25 ; 160 x 120 cm
Lithographie リトグラフ Lithography

183
Royale, la cigarette par excellence, Régie française des tabacs
ロワイヤル 紙巻きたばこの王者 フランスタバコ公社
Royale, the cigarette beyond comparison, French public corporation of tobacco
1961, 80 x 120 ; 119 x 157 cm
Lithographie リトグラフ Lithography

Alcool / Cigarettes / Jeux de hasard 酒類、タバコ、ギャンブル

184

**Grand gala de variétés,
la ronde des jeux**

バラエティの祭典　ゲームの輪舞
Grand gala of variety shows,
the ronde of games

154 x 115 cm
Lithographie リトグラフ Lithography

185

**Super cagnotte, Loto,
St Valentin, tirage 13 février**

バレンタインデースーパーロト
抽選日2月13日
Super jackpot, Lottery, St Valentine's,
13 February

Vers 1974, 40 x 30 ; 320 x 240 cm
Offset オフセット Offset

186

**Loterie nationale,
tranche des sports d'hiver**

全国冬期スポーツ宝くじ
National lottery, winter sports

1976, 40 x 30 cm
Offset オフセット Offset

Cinéma / Musique

映画、音楽

Film / Music

HERVÉ MORVAN

Cinéma 映画 Film

映画ポスター

エルヴェ・モルヴァンの最初のポスターは、映画のポスターでした。映画「頑固者」は戦中の1942年の作品です。彼は25歳でした。

この時期に仕事が見つかったのは幸運なことでしたが、そのときエルヴェ・モルヴァンは、アトリエでやるデッサンの作業と実際に街頭に貼られるポスターとの違いに気づきました。はじめて町の見物人として自分のポスターを見つけたとき、彼は愕然としました。アトリエと街頭との違いをみくびることはできません。まさにそのときから、彼は"街頭での見えかた"を追求してゆくことになり、後に人々は、この発想をもっともよく実現した人として、彼を評価することになります。

すぐれた芸術作品は、初めてそれに一瞥を投げる人たち皆に一様に語りかけますが(ポスターであれば、なおのこと)、また同時に、その作品を見たひとりひとりが、(最良のケースでは)個人的なことがらを想起することになるのです。そしてポスターの領域では、そのポスターが道行く人たちにどのように映るかが、人々の心に呼び起こすメッセージを左右するのです。大きく見えるか、小さく見えるか、斜めに見えるか・・・つまり見えかたが問題なのです。彼のポスターの一枚は、すぐさま人々の注意をひきました。「聖火」のポスターです。そのシンプルな構図は、ヴィヴィアンヌ・ロマンスの肖像からできています。彼の画業はこれによって注目されました。その現実主義的でありながら図案化された肖像画は、彼の芸術の新たな切り札になりました。

ここで感じられるのは、エルヴェ・モルヴァンがポスターを制作するために芸術を利用しようとしているのではなく、ひとつの芸術として自分の作品を描き、その仕上げとして、こうした構成と総合の繊細な作業を行おうとしているということです。その後のポスターは、あらゆる探求の末に生まれてゆきました。それらのいくつかについては、販売促進という本来の役割を忘れそうになるほどでした。それほどまでに、この芸術家(それらはまさに、"絵画"だったのですから)の仕事はすばらしいものでした。最良の方法を思いつき、しかしその方法に縛られることなく、エルヴェ・モルヴァンは、喜びに心弾ませながら描いたのでした。

「大いなる幻影」や「天井桟敷の人々」のカンヴァスを前にするとき、私たちは、彼にありがとうと言いたくなります。

アントワーヌ・プルーゼン・モルヴァン

187
Feu sacré
「聖火」
The Sacred Fire
1942, 150 x 108 cm
Lithographie リトグラフ Lithography

Cinéma

La première affiche d'Hervé Morvan fut pour le cinéma. Le film «Forte Tête» sort pendant la guerre, en 1942, il a 25 ans.

Trouver du travail à cette époque est une chance mais elle révèle à Hervé Morvan la différence entre le travail de dessin en atelier et la réalité de l'affiche dans la rue. Quand il la découvre pour la première fois en tant que spectateur urbain, c'est une déception. Ce décalage atelier-rue est traître. C'est à partir de ce moment-là qu'il va développer le concept qu'on lui associera le plus par la suite: «l'optique de la rue».

L'œuvre d'art est forte quand elle parle à tout le monde au premier coup d'œil (c'est d'autant plus vrai pour l'affiche) mais aussi lorsque chacun peut y voir une évocation personnelle (dans le meilleur des cas) et dans le domaine de l'affiche, suivant la façon dont elle se présente aux passants: en grand, en petit, à l'oblique... Tout est dans la perspective. Très vite une de ses affiches attire l'attention: «Feu Sacré». Sa composition simple est basée sur le portrait de Viviane Romance. Son travail pictural est alors remarqué, ses portraits réalistes et stylisés deviennent un nouvel atout pour son art.

On sent alors qu'Hervé Morvan ne va pas se servir de l'art pour réaliser des affiches mais que ce travail délicat de composition et de synthèse va l'amener à peindre et effectuer son travail comme un art. Les futures affiches vont donc naître de toutes ces recherches, et pour certaines d'entre elles, on en oublie presque le rôle promotionnel tant le travail, de l'artiste cette fois, (car il s'agit alors de véritable "tableaux"), est considérable. S'inspirant de la meilleure façon, sans pour autant devenir esclave de cette source, Hervé Morvan jubile et peint.

Nous l'en remercions quand sous nos yeux s'affichent les toiles de la «Grande Illusion» ou des «Enfants du paradis»...

Antoine Plouzen Morvan

Movie posters

Morvan's first poster was for the film "*Forte Tête* (Rebel)", relased during the war, in 1942, when he was 25 years old.

He was fortunate to find work at the time, but he soon learned the difference between an illustration in the studio, and the reality of how it appears outside. When he saw this work outdoors for the first time, it was a disappointment; the studio: street gap is treacherous and wide. But it was from this time that he began to develop what came to be known as his most significant concept: the optics of the street.

A work of art has power when it speaks to everyone at first glance (even more so in the case of posters). At the same time, it should (ideally) evoke something personal in each individual who views it, and for posters this depends on how it is seen by those on the street – large, small, oblique. This is the perspective.

One of his posters draws the attention in an instant: "*Feu Sacré* (The Sacred Fire)". Its simple composition is based on a portrait of the actress Viviane Romance. But then one notes Morvan's pictorial efforts, and how realistic and stylized portraits became another of his artistic assets.

Morvan did not turn to art in the creation of his posters, but rather uses this delicate process of composition and synthesis in the painting and production, making it into a form of art in itself. His research laid the groundwork for posters of the future, and indeed the artistry (almost painterly) of some of his works makes us forget their promotional intent altogether. Morvan revels and paints, inspired in the best way, but without becoming enslaved to his rapture.

We can only feel gratitude when the result is a canvas like Le grande illusion "Barren Illusion" or Les enfants du paradis "Children of Paradise".

Antoine Plouzen Morvan

188
L'homme de Londres
「ロンドンから来た男」
The Man from London
1943, 120 x 80 ; 160 x 120 cm
Lithographie リトグラフ Lithography

189
L'invité de la 11éme heure
「11時の招待客」
The Invited Guest of the 11 o'clock
1945, 160 x 240 cm
Lithographie リトグラフ Lithography

190
Les enfants du paradis
「天井桟敷の人々」
Children of Paradise

1946, 146 x 97 cm
Peinture sur toile
キャンバスに油彩
Oil painting

191
La kermesse rouge
「赤い祭り」
The Red Feast

1946, 160 x 235 cm
Lithographie
リトグラフ
Lithography

191

Cinéma / Musique　映画、音楽

192
La grande illusion
「大いなる幻影」
Barren Illusion
1946, 160 × 240 cm
Lithographie
リトグラフ
Lithography

Cinéma / Musique 映画、音楽

193
Casablanca
「カサブランカ」
Casablanca

1947, 160 x 120 cm
Lithographie
リトグラフ
Lithography

194
Miroir
「鏡」
Mirror

1947, 160 x 240 cm
Lithographie
リトグラフ
Lithography

195
L'amour autour de la maison
「家をめぐる愛」
The Love Around the House

1947, 160 x 120 cm
Lithographie
リトグラフ
Lithography

196
Impasse des 2 anges
「ふたりの天使の袋小路」
Two Angels' Dead End
1948, 160 x 120 cm
Lithographie リトグラフ Lithography

197
L'aigle à deux têtes
「双頭の鷲」
The Two-Headed Eagle
1948, 80 × 60 ; 160 × 120 cm
Lithographie リトグラフ Lithography

Cinéma / Musique 映画、音楽

199

198
Aux yeux du souvenir
「追憶の目に」
The Eyes of the Memory
1948, 80 × 240 cm
Lithographie
リトグラフ
Lithography

198

199
Les parents terribles
「恐るべき親たち」
The Terrible Parents
1948, 160 x 120 cm
Lithographie
リトグラフ
Lithography

200
Les amants de Vérone
「ヴェローナの恋人たち」
Lovers of Verona
1949, 25 x 10 cm
Maquette préparatoire, peinture
彩色下絵
Coloured preparatory drawing

203
Voleur de bicyclette
「自転車泥棒」
Bicycle Thief

1949
160 x 120 cm
Lithographie
リトグラフ
Lithography

201

201
La ferme des 7 péchés
「7つの大罪の農場」
The farm of 7 sins

1949, 160 x 120 cm
Lithographie
リトグラフ
Lithography

202
Gigi
「ジジ」
Gigi

1949, 160 x 120 cm
Lithographie
リトグラフ
Lithography

202

220

Cinéma / Musique 映画、音楽

205

204
Gian le contrebandier
「密輸入者ジアン」
Gian the Smuggler
1950, 160 x 120 cm
Lithographie リトグラフ Lithography

205
Justice est faite
「裁きは終わりぬ」
Justice Is Done
1950, 160 x 120 cm
Lithographie リトグラフ Lithography

Cinéma / Musique　映画、音楽　223

206
Minne, l'ingénue libertine

「ミンヌ　気ままな生娘」
Minne, the innocent libertine girl

1950, 160 x 120 cm
Lithographie
リトグラフ
Lithography

207
Chéri

「シェリ」
Chéri

1950, 160 x 120 cm
Lithographie
リトグラフ
Lithography

208
Pigalle St Germain des Prés
「ピガール ― サンジェルマンデプレ」
Pigalle St Germain des Prés

1950, 160 x 120 cm
Lithographie リトグラフ Lithography

209
Les suspects
「容疑者たち」
"The Suspects"
1957, 160 x 118 cm
Offset オフセット Offset

210
« Ni vu ni connu... »
「誰にも見られず気付かれずに」
"Not seen, Not Known"
1957, 320 x 240 cm
Lithographie リトグラフ Lithography

211
Sélections sonores Bordas
(imprimé publicitaire pour une collection de disques de théâtre classique)
ボルダス音響セレクション
(古典演劇レコード集のための宣伝用パンフレット)
Bordas Audio selections
(flyers for a collection of classic theatre discs)
1963-1965

211

Esquisse préparatoire
下絵
Preparatory drawing

Cinéma / Musique 映画、音楽 229

212
**Le grand blond
avec une chaussure noire**
「金髪でノッポの片方だけ黒靴をはいた男」
The big blond with one black shoe

1972, 155 × 116 cm
Offset　オフセット　Offset

213-214
**Projets d'illustrations publicitaires
pour deux salles de cinéma**
2映画館のための宣伝用図案
Projects of illustrations
for the publicity of two cinemas

Musique 音楽 Music

216

215
Lucienne Tragin, disques Columbia
リュシエンヌ・トラジャン　コロンビアレコード
Columbia Records : Lucienne Tragin
1944, 122 x 80 cm
Lithographie リトグラフ Lithography

216
Armand Mestral, disques La voix de son maître
アルマン・メストラル　ヒズ・マスターズ・ヴォイスレコード（HMV）
His Master's Voice Record : Armand Mestral
1946, 120 x 80 cm
Lithographie リトグラフ Lithography

Cinéma / Musique　映画、音楽

217
Disques Odéon, Léo Ferré
レオ・フェレ オデオンレコード
Odéon Records : Léo Ferré
1955, 117 x 77 cm
Lithographie リトグラフ Lithography

Maquette préparatoire, peinture
彩色下絵
Coloured preparatory drawing

Cartes de vœux
グリーティングカード
Greeting Cards

HERVÉ MORVAN

グリーティングカード
この本は日本のデザイン関係の出版社との制作ですので、折り紙の話をするのも唐突ではないでしょう。日本で芸術の域にまで高められたこの手遊びに、エルヴェ・モルヴァンが愛着を抱いていたのは本当のことです。数学的とも言えそうな、空間に関する幾何学的問題を解決してみたいという気持ちは、見つけ出したり、発見させたりすることのおもしろさにつながっていて、そのために、彼は多くの会社のための色々な年賀カードを作ることになりました。その代表はゴーモン映画のマスコットである、おしゃれで可愛いホテルボーイが登場するものです。彼の友人でイラストレーターのシネは、その実践に才能を発揮していました。

<div align="right">ヴェロニク・モルヴァン</div>

Carte de vœux

Ce sont des graphistes japonais qui sont à l'initiative de ce livre, alors parler d'Origami semble tout naturel. Il est vrai qu'Hervé Morvan affectionnait cet exercice, élevé au rang d'art au Japon. Le problème à résoudre, presque mathématique, de géométrie dans l'espace, est une jubilation à trouver et à faire découvrir. Il fut pour lui l'inspiration de multiples cartes de vœux pour maintes sociétés, mettant en scène l'élégant petit groom, effigie des cinémas Gaumont notamment. Une pratique que son ami le dessinateur Siné usait avec génie.

<div align="right">Véronique Morvan</div>

Greeting card

As Japanese graphic designers are behind this book, it seems only natural to speak of origami. For it is true that Morvan was fond of this exercise that has been elevated to an art form in Japan. The almost mathematical solutions; the geometries in space; the joy in finding and leading others to discoveries – it was these that inspired him to create greeting cards for a great many companies, such as those featuring the dapper little groom that served as the mascot for Gaumont cinemas. His friend, the illustrator Siné, used this approach with great effect.

<div align="right">Véronique Morvan</div>

238

240

..MULTIPLIENT LEURS VŒUX DE BONHEUR, SANTÉ, PROSPÉRITÉ, ETANCHEITÉ!..

NOËL ! BONHEUR ET PROSPÉRITÉ POUR

Charonne, PARIS XI° - VOL. 06-45 LITHO-OFFSET · SÉRIGRAPHIE · AFFICHAGE ET PUBLICITÉ ROUTIERE

Cartes de vœux　グリーティングカード

et vous souhaite de nager... dans le bonheur !

...VOUS SOUHAITENT POUR 1980, UNE TRAVERSÉE EN TOUTE ETANCHEITÉ...

de la part de
GAÉTAN de BOISSIÈRE
MARCELLE de BOISSIÈRE
CHRISTINE de BOISSIÈRE BRIERRE
CORINNE de BOISSIÈRE
ET DE TOUTE L'ÉQUIPE DEB

VOUS PRÉSENTE...

DEB

SES MEILLEURS VŒUX DE SANTÉ ET
DE PROSPÉRITÉ POUR L'ANNÉE 1952

Cartes de vœux グリーティングカード

Annexes

付録

Appendix

Postface / Profil biographique / Liste
おわりに / プロフィール / 作品リスト
Afterward / Profile / List of Works

Postface おわりに Afterward

　ナチス占領下の暗い年月が過ぎて、人々は太陽と青空を求めました。広告はまだマーケティングではなく、ポスターはメディアではなく、見物人はまだ、ターゲットとは思われていませんでした！　人を獲得するのではなく、招き、呼びかけていたのでした。それがサヴィニャックやモルヴァンやヴィルモのポスターの時代でした。

　ユーモアと色彩があり、しち面倒くさいところはなく、温かい滑稽味がありました。それはまた、大御所たちや、陰気で真面目くさった人たちのことなど串刺しにしてしまった、ジャン・エフェル（※1）やプレヴェールの時代でもありました！

　私のなかのモルヴァンには、子ども時代に壁で出会った仲間たちがつまっています。ピコ（※2）の仲間たちや、ビビ＝フリコタン（※3）のような。

　それは、過度な目くらましや、小難しく気取ったポスター、過剰なエロティスムを発散する騒々しく攻撃的な写真広告に対抗するための、最後の手段でもありました。

　そう、モルヴァンのポスターのみずみずしさは、コンピューターでちょちょいと生まれるものではありません。遊び心に欠け、すぐかっとなるような人たちのことは放っておきましょう。偉そうにふるまう理性ではなく、心に話してもらいたいのです…

　私はすてきなポスター作家に出会えたものです…！

<div style="text-align: right;">ダニエル・マジャ</div>

※1　バンド・デシネ（フランス、ベルギーの漫画のこと）の有名な作家。
※2,3　バンド・デシネの有名な登場人物。

Les années noires de l'occupation passées. on demande du soleil, du ciel bleu: la publicité n'est pas encore marketing, l'affiche, un média. le badaud, une cible ! On ne racole pas, on invite, on appelle: c'est l'heure des Savignac. des Morvan, des Villemot.

Humour, couleur, pas de complication, du cocasse bon enfant. C'est aussi l'heure de Jean Effel, de Prévert qui embroche les pontifes et les mornes-sérieux !

Morvan, c'est, pour moi, plein de copains d'enfance sur les murs: la bande à Bicot ou Bibi-Fricotin.

C'est un recours aussi contre l'excès de poudre aux yeux, l' hypersophistication des affiches au troisième degré, l'agressivité tonitruante de l'hyperérotisme photographique.

Allons, la jeunesse des affiches de Morvan ne se crée pas à coups d'ordinateurs. Les crânes d'œuf peuvent bouillir, il faut laisser parler le cœur quand la raison pontifie...

J'ai même rencontré un affichiste heureux !...

Daniel Maja

After the dark years of the Occupation, people are yearning for sun and blue skies. Advertising is not yet marketing, the poster not yet a medium, and passersby not yet a target! People are not solicited – they are nvited, called. This is the time of Savignac, of Morvan, of Villemot:

Humor and color; uncomplicated, fun and easygoing. This is also the day of Jean Effel, who, as Prévert, spit in the eyes of pontiffs and agelasts.

To me, Morvan means plenty of childhood friends adorning the walls: the Bicot troupe, or Bibi-Fricotin.

But it is also a response to the excesses of exhibition, the hyper-sophistication of posters in the third degree; the bombastic aggression of photographic hyper-eroticism.

For the youth of Morvan's posters was not born from pounding a computer. Let intellectuals seethe if they will, but let him speak to the heart when the reason pontificates···

Why, I once even met a happy poster designer!

Daniel Maja

ポスターというのは、手品師の帽子からスカーフが
何枚も出てくるように、出てくるものなのかもしれません、
はい！ …1羽、2羽、3羽、10羽の鳩が出てきました！
…そんなことありえないですって？

しかし奇跡なんてものはありません。
またポスターの制作に、コンピューターの使用は「タブー」です。
そこではコンピューターは役立たずで、笑いものになっていますし、
すでに少なからぬ広告会社が、それで恥をかいています。

ポスターの考案は、グループでやる仕事でもありません。
壁を眺めていると、考えがまとまってくるものなのです。
絵画が孤独な人間たちのなせる業であるのと同様に、ポスターも、　**ポスターは格闘技です。**
深い瞑想を経て生まれるものなのです。

芸術家と白いカンヴァスとの闘い…カンヴァスは迫ってきます…
憎たらしいほどにたくましいゴルドラック（※）、
両肩をこんなふうにいからせて！
それに日々、たったひとりで闘いを挑まなくてはならないのです。

ポスターという難問を前に、ポスター作家は
果敢に正解を求めてゆかなくてはなりません。
ポスターは、人々の予想通りのものであっては絶対にならないのです。
たとえばめんどりの卵からアヒルがかえるとか、
軍楽隊によるお堅い演奏のハーモニーをやぶる、
調子はずれの「プワー」という音みたいなものでなくてはならないのです。

ポスター作家は、驚きを売る商人です！　　エルヴェ・モルヴァン

※永井豪のロボットアニメ、UFOロボ・グレンダイザーのこと。

Les affiches, elles devraient sortir comme des foulards
du chapeau d'un illusioniste, et hop ! ...
Voici une, deux, trois, dix colombes ! ... Pourquoi pas !

Mais il n'y a pas de miracle, aussi la création d'une
affiche n'est même pas l'affaire de «l'ordinateur tabou»,
il y sèche, s'y ridiculise et a ridiculisé plus d'un état-major publicitaire.

La conception d'une affiche n'est pas non plus l'affaire
d'un groupe; il suffit de regarder les murs pour s'en rendre compte,
elle est le fruit, l'aboutissement d'une méditation totale,
comme la peinture elle est le fait d'hommes seuls.

L'affiche est un art martial.

Un combat entre l'artiste et son
chassis blême ...
Un chassis impressionnant ...
Un Goldorak méchamment baraqué,
des épaules comme ca ! qu'il faut
affronter chaque jour en un
combat singulier.

L'affiche est un problème posé que l'affichiste doit résoudre avec panache,
l'affiche ne doit ressembler en rien à ce qui était attendu;
c'est le canard dans une couvée de poule,
c'est le «couac» discordant, rompant l'harmonie au concert Colonne.

L'affichiste est un marchand de surprises !

Hervé Morvan

"Posters should pop out like scarves from a magician's hat
...presto!...Here are doves, one, two, three!.. And why not?!"

"There are no miracles, and the making of a poster is not a matter of using a "taboo computer." In fact, such contrivances often miss the mark, making a fool of itself and the advertising company that uses it."

"Conceiving a poster is not a team activity.
One needs only to look at the walls to see this is true.
It is the fruit, the creation, of total meditation,
exactly as a painting is. It is the work of one man, alone."

"Poster design is a martial art."

"A battle between the artists and his pale chassis,
and what an impressive chassis it is!
A massive and broad-shouldered
automaton that must be faced every day in single combat.

The poster is a problem that its
designer must solve with panache.
It should not look anything like what is expected;
a duckling in a chicken's nest.
A discordant hiccough that rattles the harmony."

"The poster designer deals in surprise." Hervé Morvan

Profil biographique プロフィール Profile

- **1917** - 3月18日、ブルターニュ地方ブルガステルで生まれる
- **1920** - 一家がパリ13区ジャンヌ・ダルク通り2番地に引っ越す。
- **1923** - パテ通りの公立小学校に入学。
- **1931** - 担任の女性教師にデッサンを認められ、プチ・トゥアール通りの工芸学校に入学。
- **1934** - 卒業後、戦前は画家・デコレーターとして働く。
- **1940** - 2月17日、13区の区役所でルイーズ・エミリー・フェアットと結婚。
- **1942** - 映画「頑固者」のために、最初の映画ポスターを制作。
- **1946** - 6月、シネマテーク・フランセーズの「映画ポスター展」に参加。

 「大いなる幻影」「天井桟敷の人々」のポスター2点を発表する。
- **1950** - ベリエの広告キャンペーン。その成功を受けて、9月、ヴァスレ社と独占契約を結ぶ。
- **1955** - イタリア旅行(仕事のため長期滞在)。

 ローマで友人の画家クラヴェと、いずれも彫刻家のフェロー、シャルパンチエ、セザールと再会。
- **1958** - 娘のヴェロニク誕生。
- **1961** - 2月、「ジターヌ」のポスターがマルティーニ金メダルを受賞。

 この年、毎年恒例の「野外青年団」キャンペーンのポスターを初めて制作。以後、死ぬまで手がけることになる。
- **1966** - ワルシャワ・ポスター・ビエンナーレで特別賞を受賞。
- **1972** - 11月、パリ貨幣博物館で「テット・ダフィッシュ(ポスターの先頭)」展。

 彫刻家カレガが手がけたモルヴァンの肖像のメダルが作られる。
- **1978** - 5月、フランス国立図書館で「ブーケ・ダフィッシュ(ポスターの花束)」展。

 代表作53点の大型原画を一堂に集めて展示。
- **1979** - 3月、ブレスト美術館でエルヴェ・モルヴァン展。
- **1980** - 4月1日、パリのアトリエで死去。
- **1981** - 6月、ディエップ城美術館で「エルヴェ・モルヴァン」展。
- **1997** - フォルネー図書館で「エルヴェ・モルヴァン:ポスター作家、映画と広告」展。

1917 - Naissance le 18 mars à Plougastel, en Bretagne de Hervé Morvan

1920 - La famille s'installe à Paris, 2 rue Jeanne d'Arc, dans le XIIIème.

1923 - H.M. entre à l'école communale rue de Patay

1931 - Remarqué pour ses dons en dessin par son institutrice,

il entre à l'École des Arts Appliqués, rue du Petit-Thouars.

1934 - À sa sortie d'école, il travaille jusqu'à la guerre comme peintre-décorateur.

1940 - Il se marie le 17 février à la mairie du XIIIème avec Louise Emilie Féat.

1942 - Dessine sa première affiche de cinéma pour Forte tête.

1946 - En juin, il participe à l'exposition de "l'Affiche du Cinéma",

à la cinémathèque française où il présente deux maquettes: La Grande Illusion et Les Enfants du Paradis.

1950 - Campagne Perrier. Suite à ce succès, il signe en septembre un contrat d'exclusivité avec de La Vasselais.

1955 - Voyage en Italie (il y reste quelque temps pour y travailler),

où il retrouve à Rome, ses amis, le peintre Clavé et les sculpteurs Féraud, Charpentier et César.

1958 - Naissance de sa fille Véronique

1961 - En février, il obtient la médaille d'or Martini pour son affiche Gitanes.

Il réalise cette année-là, sa première affiche pour la campagne annuelle "Jeunesse en plein air".

Campagne qui le suivra jusqu'à sa mort

1966 - Prix spécial à la biennale d'affiches de Varsovie.

1972 - En novembre, exposition "Têtes d'Affiches" à la Monnaie de Paris.

Une médaille à son effigie est gravée par le sculpteur Carréga.

1978 - En mai, exposition "Bouquet d'Affiches" à la Bibliothèque Nationale d'un ensemble de

53 maquettes grands formats représentatives de son œuvre.

1979 - En mars, exposition Hervé Morvan au musée de Brest.

1980 - Le 1er avril l'affichiste meurt dans son atelier parisien.

1981 - En juin, exposition "Hervé Morvan" au château-musée de Dieppe.

1997 - Exposition "Hervé Morvan, affichiste, cinéma et publicité", Bibliothèque Forney.

1917 - Born on 18 March in Plougastel, Bretagne.

1920 - The Morvan family moves to 2 rue Jeanne d'Arc, Paris 13th.

1923 - Hervé enters the communal school, rue de Patay, Paris.

1931 - Remarked for his talent in drawing by his teacher, he enters l'Ecole des Arts Appliqués (School of Applied Arts), rue du Petit-Thouars.

1934 - On his graduation, he works until the war as a painter- decorator.

1940 - He gets married on 17 February at the Town Hall of the 13th with Louise, Emilie Féat.

1942 - He draws his first cinema poster for Forte tÍte (Strong Head).

1946 - In June, he participates in the exhibition "l'Affiche du Cinéma (cinema posters)",
at the Cinémathèque Française where he presents two original drawings: The Big Illusion and Child of Paradise.

1950 - Perrier campaign. Following the success, he signs in September an exclusive contract with de La Vasselais.

1955 - Travels in Italy (he stays for some time to work there),
where he sees again in Rome, his friends the painter Clavé, and the sculptors Féraud, Charpentier and César.

1958 - Birth of His daughter Véronique.

1961 - In February, he obtains the gold medal Martini for his poster Gitanes.
He creates his first poster for the annual "Jeunesse en plein air (Youth in the open air)" campaign,
which he continues until his death.

1966 - Special prize for the Biennale of Posters of Warsaw.

1972 - In November, the exhibition «Heads of Posters» at the Monnaie (Museum of the Mint Bureau) in Paris.
A medal with his portrait is made by the sculptor Carréga.

1978 - In May, the exhibition «Bouquet of Posters» at the Bibliothèque Nationale (the French National Library),
with 53 of his representative original drawings in a big format.

1979 - In March, the exhibition Hervé Morvan at the Museum of Brest.

1980 - On 1st April the artist dies in his atelier in Paris.

1981 - In June, the exposition "Hervé Morvan" at the Dieppe Castle- Museum.

1997 - The exposition "Hervé Morvan, creator of poster, cinema and publicity", at the Forney Library.

Liste 作品リスト List of Works

1942
187　Feu sacré「聖火」The Sacred Fire......P.204

1943
188　L'homme de Londres「ロンドンから来た男」The Man from London......P.208

1944
215　Lucienne Tragin, disques Columbia
　　　リュシエンヌ・トラジャン コロンビアレコード
　　　Columbia Records : Lucienne Tragin......P.232

1945
189　L'invité de la 11eme heure「11時の招待客」The Invited Guest of the 11 o'clock......P.209

1946
190　Les enfants du paradis「天井桟敷の人々」Children of Paradise......P.210
191　La kermesse rouge「赤い祭り」The Red Feast......P.211
192　La grande illusion「大いなる幻影」Barren Illusion......P.212-213
216　Armand Mestral, disques La voix de son maître
　　　アルマン・メストラル ヒズ・マスターズ・ヴォイスレコード（HMV）
　　　His Master's Voice Record : Armand Mestral......P.233

1947
193　Casablanca「カサブランカ」Casablanca......P.214
194　Miroir「鏡」Mirror......P.214
195　L'amour autour de la maison「家をめぐる愛」The Love Around the House......P.215

1948
107　Noumita ヌーミタ Noumita......P.136-137
108　Scandale (annonce de presse) スキャンダル（新聞雑誌広告）Scandale(newspaper advertisement)......P.138
196　Impasse des 2 anges「ふたりの天使の袋小路」Two Angels' Dead End......P.216
197　L'aigle à deux têtes「双頭の鷲」The Two-Headed Eagle......P.217
198　Aux yeux du souvenir「追憶の目に」The Eyes of the Memory......P.218-219
199　Les parents terribles「恐るべき親たち」The Terrible Parents......P.218

1949
096　Gertrude économise sa peine, car... Gerline lave pour elle
　　　ジェルトリュードは楽をする。なぜならジェルリーヌ粉石鹸が代わりに洗濯してくれるから。
　　　Gertrude saves pains, for... Gerline washes for her......P.126
200　Les amants de Vérone「ヴェローナの恋人たち」Lovers of Verona......P.219
201　La ferme des 7 péchés「7つの大罪の農場」The farm of 7 sins......P.220
202　Gigi「ジジ」Gigi......P.220
203　Voleur de bicyclette「自転車泥棒」Bicycle Thief......P.221

1950

021-a Perrie (Annonce dans l'hebdomadaire Paris Match, associée à une campagne d'affichage, en forme de jeu de combinaisons de personnages)
ペリエ（ポスターキャンペーンとタイアップして週刊誌パリマッチに掲載された広告。四人の人物のパーツを入れ替えて遊ぶ）
Perrier (Advertisement in the weekly magazine Paris Match, associated with a poster campaign, in form of a combination game of different characters)......P.050

021-b Perrier (Annonce suivante dans Paris Match, variante de la précédente, donnant la solution du jeu)
ペリエ（パリマッチ誌に掲載された広告。021-aの入れ替え遊びの正解が示される）
Perrier (Following advertisement in Paris Match, variation of the previous, giving the solution to the game)P.050

023-026 Perrier ペリエ Perrier......P.053
036 À s'en lécher les doigts, chocolat Kwatta
指まで舐めたくなるクワッタチョコレート
You can't help licking your fingers, Kwatta chocolate......P.062
098 Lion noir 黒ライオン印靴墨 Lion noir (black lion)......P.127
125 Air France, colis postal avion エールフランス航空郵便小包 Air France, parcel air postal service......P.150
204 Gian le contrebandier「密輸入者ジアン」Gian the Smuggler......P.222
205 Justice est faite「裁きは終わりぬ」Justice Is Done......P.223
206 Minne, l'ingénue libertine「ミンヌ 気ままな生娘」Minne, the innocent libertine girl......P.224
207 Chéri「シェリ」Chéri......P.224
208 Pigalle St Germain des Prés「ピガール── サンジェルマンデプレ」Pigalle-St Germain des Prés......P.225

1951

049 « Grey-Poupon » Dijon「グレ・プーポン」ディジョン（マスタード）" Grey-Poupon" Dijon, mustard......P.077
050 Maille, depuis 1747, que Maille qui m'aille
マイユマスタード 1747年創業 私に合うのはマイユだけ
Maille, since 1747, only Maille suits me......P.078-079
059 Elles ne collent pas... Les pâtes aux œufs frais Lustucru (Maquette peinte pour une affiche non retrouvée)
新鮮な卵入りリュスチュクリパスタはくっつかない。(行方不明のポスターの彩色原画)
It doesn't stick... the fresh egg pasta Lustucru (Original picture for the undiscovered poster)......P.086
097 Argentil アルジャンティル Argentil......P.126
166 Paillette spéciale Pils パイエットスペシャルピルスナービール Paillette special Pils......P.186

1952

028 Thé de l'éléphant 象印紅茶 Elephant Brand tea......P.055
054 Votre poivre Kangourou あなたのコショウ カンガルー印 Kangaroo, your pepper......P.081
060 Pasta Panzani, à l'italienne de luxe デラックスイタリア式パンザニパスタ anzani Pasta, in Italian premium way......P.087
072 Biscuits Curat-Dop キュラドップビスケット Curat-Dop Biscuits......P.106
109-110 Une robe Sous le signe de Paris, c'est tellement mieux !
「スーラ・シーニュ・ド・パリ（パリ印のもとに）」のドレスはずっと良い！
A dress, Sous le signe de Paris is much better!......P.139
111 Pour votre charme.. Antifroiss, tissu garanti Boussac
貴女の魅力のために... アンチフロワス ブサック社の皺にならない生地
For your charm.. Antifroiss, guaranteed textile Boussac......P.139
112 Bally, la chaussure qui habille (jaune) バリー お洒落に装う靴（黄）Bally, the shoe that dresses(yellow)......P.141
113 Bally, la chaussure qui habille (rouge) バリー お洒落に装う靴（赤）Bally, the shoe that dresses (red)......P.140-141
114 Bally, la chaussure qui habille (bleu) バリー お洒落に装う靴（青）Bally, the shoe that dresses (blue)......P.140-141
115 Bally, la chaussure qui habille (vert) バリー お洒落に装う靴（緑）Bally, the shoe that dresses (green)......P.140-141
116 Bally, la chaussure qui habille (rose) バリー お洒落に装う靴（ピンク）Bally, the shoe that dresses (pink)......P.140-141
131 en toute sécurité.. Vélosolex, la bicyclette qui roule toute seule
ヴェロソレックス原動機付自転車 全く安全に自動で走る自転車
In complete security.. Vélosolex, the bicycle that goes itself......P.156

165 4e bal des barbus 第4回髭面の舞踏会 4th ball of the beards......P.184
167 Ma ta sa notre votre leur Bière bock Karcher
 僕の君の彼の僕らの貴方たちの彼らのカルシェールジョッキビール
 My your our his her their Karcher Beer......P.187
168 Pas de bonne table sans.. Sochaux « la bonne bière »
 「旨いビール」ソショーのない結構な食卓なんてあり得ない
 No table is good without.. Sochaux "the good beer"......P.187

1953

001 Livres d'enfants illustrés par Hervé Morvan pour les éditions PIA
 エルヴェ・モルヴァンによる装画の児童書 PIA書店発行
 Children's books illustrated by Hervé Morvan for Editions PIA......P.030-031
053 Relève les meilleurs plats, poivre Aromus
 美味しい料理を引き立てるアロミュス・コショウ
 Spice up the best dishes, Aromus pepper......P.081
055 Y'a pas de doute... Huile Lesieur 3 fois meilleure !
 間違いなくルシュール油は3倍美味しい！
 There's no doubt... Lesieur oil is 3 times better!......P.082
061 Sauce Panzani, à l'italienne de luxe デラックスイタリア式パンザニソース Sauce Panzani, in Italian premium way
 P.088
169 Grutli, bière de luxe グリュトリ デラックスビール Grutli, luxurious beer......P.188
170 Un homme averti en boit.. deux !.., Meuse royale
 ツウは2杯飲む！ ムーズロワイヤルビール
 A man who knows drinks.. two glasses!.., Meuse Royale......P.190
172 Gévéor, le vin que l'on aime ジェヴェオール 私達の好きなワイン Gévéor, the wine we like......P.192
173 Gévéor vieux cépages revigore
 ジェヴェオール古葡萄ワインは活力のもと
 Gévéor grape of the old variety revitalizes......P.192-193

1954

022 Perrier (Projet de série d'affiches non retenu par l'annonceur)
 ペリエ（不採用になったポスター連作企画）
 Perrier (Project of a series of posters, rejected by the advertiser)......P.052
039 L'équilibre de la santé...Danone 健康バランス、ダノンヨーグルト The healthy balance... Danone......P.068
040 Danone, l'équilibre de la santé 健康バランス、ダノンヨーグルト Danone, the healthy balance......P.068
051 Adolph's (Maquette préparatoire pour une annonce de presse)
 アドルフズ（新聞雑誌広告用の下絵）
 Adolph's (preparatory picture for the advertisement in printed press)......P.080
052 Adolph's (Annonce parue dans le *Saturday Evening Post*)
 アドルフズ（サタデーイヴニングポスト紙掲載広告）
 Adolph's (Advertisement appeared in the *Saturday Evening Post*)......P.080
133 départ en flèche, deux Extra Esso 発進矢のごとし エッソ2エキストラ Start like an allow, two Extra Esso......P.158
161 Journée internationale de l'enfance, juin 1954
 国際児童の日 1954年6月
 International Children's Day, June 1954......P.180
171 « La Zénia », petite bouteille grande bière
 「ラゼニア」小瓶に入った大いなるビール
 "La Zénia", small bottle, big beer......P.191
182 Régie française des tabacs, Week-end, goût anglais
 ウィークエンド 英国風味 フランスタバコ公社
 English taste week-end, French public corporation of tobacco......P.200

1955

029 Pam-Pam パムパム Pam-Pam……P.056
058 Si légères, je les digère, Cassegrain, sardines grillées au four
カスグランの天火焼オイルサーディン 軽くて胃にやさしい
So light, I digest, Cassegrain, sardines grilled in the oven……P.085
074 Sur la terre comme au ciel... Galettes St-Michel
天国でも地上でも サン・ミッシェルのガレット
On earth as it is in heaven... Galettes St-Michel……P.108
077 Été comme hiver.. le réfrigérateur Brandt transforme votre vie
冬のような夏 ブラントの冷蔵庫があなたの生活を変える
Summer like winter.. the Brandt refrigerator transforms your life……P.112
078 Votre repos... celui de votre linge, machine à laver Brandt
ブラントの洗濯機 貴女の休息 洗濯物の休息
Your break... that of your laundry, Brandt washing machine……P.113
099 De la joie chez vous !.. Corona あなたの家に喜びを。コロナペンキ Joy to your home!.. Corona……P.128
137 soyez dans la course, BP special energol
BPスペシャルエネルゴル 時代に乗り遅れずにレースの中にいて下さい。
Don't fall out from the race, BP special energol……P.162
217 Disques Odéon, Léo Ferré オデオンレコード レオ・フェレ Odéon Records : Léo Ferré……P.234

Vers 1955

100 Vraiment de l'air pur... pur... pur... Bombe désodorisante Pépror
ペプロール 消臭スプレー まじでピュア...ピュア...ピュア..な空気
Really pure, pure, pure air... Deodorant spray Pépror……P.129
134 Agip Supercortemaggiore 98-100, la potente benzina italiana
アジップ スーペルコルテマッジョーレ98-100イタリア強力ガソリン
Agip Supercortemaggiore 98-100, the Italian potent petrol……P.159

1956

002 Plus de vacances dans les ruisseaux ! Fête des gamins de Paris Union des Vaillants et des Vaillantes
(mouvement communiste)
どぶ川の夏休みはもうやめよう! パリの子供祭り フランス共産党主催のボーイスカウト
No more holiday in the ditch! Paris festival of children Boy and girl scout (communist event)……P.032
030 Vittel délices (Carton publicitaire thermomètre)
ヴィッテル デリス 温度計付き広告ボード
Vittel délices (Advertisement card with thermometer)……P.057
031 Vittel délices (Maquette peinte, variante non retenue de la même publicité)
ヴィッテル デリス 030のヴァリエーション(不採用の原画)
Vittel délices (Original picture, variation of the same advertisement, rejected)……P.057
033 Y'a bon.. Banania, le petit déjeuner familial
おいしいヨ、バナニヤ 家族の朝食
It's good.. Banania, the family breakfast……P.059
085 Quaker, chauffage mazout ou au gaz クワケール 灯油・ガスストーブ Quaker, oil or gas heater……P.118
126 Air France Europe エールフランス ヨーロッパ Air France Europe……P.151
179 Avec ou sans filtre, cigarettes Gitanes caporal
ジターヌカポラルタバコ フィルター付きもしくは両切り
With or without filter, Gitanes Caporal cigarettes……P.196

1957

041　Danone aux fruits　ダノンフルーツヨーグルト　Danone with fruits......P.069
062　L'inimitable qualité... pâtes et sauce Panzani
　　　パンザニのパスタとソース　真似出来ない品質
　　　Unrivaled quality... Panzani pasta and sauce......P.089
075　Partout les couleurs chantent... Mazdafluor « de luxe »
　　　マズダフリュオール「デラックス」蛍光灯　そこら中でいろんな色が歌ってる
　　　The colours sing everywhere... Mazdaflur "de luxe"......P.110
079　Machine à laver Brandt, celle qu'il a choisie...
　　　彼が選んだのは... ブラントの洗濯機
　　　Brandt washing machine, what he chose......P.113
105　Graines Delbard　デルバール種子　Delbard seeds......P.133
139　Festival Essec　au profit de la lutte contre le cancer
　　　エセックフェスティヴァル　がん撲滅運動のために
　　　Essec festival for the benefit of the fight against cancer......P.164
175　Rano　ラノワイン　Rano wine......P.194
209　Les suspects 「容疑者たち」The Suspects......P.226
210　« Ni vu ni connu... »「誰にも見られず気付かれずに」"Not seen, Not Known"......P.227

1958

042　Fromages Mère Picon　メールピコンチーズ　Mère (Mother) Picon Cheese......P.070
065　l'Alsacienne　アルザジエンヌビスケット　l'Alsacienne......P.098-099
084　Boire frais... manger sain, réfrigérateur Satam prestcold
　　　冷やして飲む…新鮮な食材を摂る　サタムプレストコールド冷蔵庫
　　　Drink cold... eat healthily, Satam prestcold refrigerator......P.117
101　Mir nettoie tout　ミールは何でもきれいにする　Mir cleans everything......P.130

1959

034 Y'a bon.. Banania, le petit déjeuner familial
おいしいヨ、バナニヤ 家族の朝食
It's good.. Banania, the family breakfast......P.60

132 Le cyclomoteur de votre vie, Paloma Europ, moteurs Lavalette
あなたの人生の原動機付自転車 パロマユーロップ ラヴァレット製モーター付自転車
The lightweight motorcycle of your life, Paloma Europ, Lavalette motors......P.157

138 BP fuel domestique pour l'agriculture BP農家用ディーゼルガソリン BP domestic fuel for agricultureP.162

Vers 1959

086 Amsta, poêles et cuisinières à mazout, « le chauffage du malin »
アムスタ 灯油ストーブとレンジ「賢い人の暖房」
Amsta, oil heater and cooker, "the stove of the clever"......P.119

1960

005 Bilans de santé de l'enfant
Caisse primaire centrale d'assurances maladie de la région parisienne
乳幼児健康診断 パリ健康保険中央基金
Children's health check
Central health insurance foundation of Paris......P.034

066 En famille...Petit-exquis l'Alsacienne
家族で、アルザシエンヌのプチテクスキビスケット
With your family...Petit-exquis l'Alsacienne......P.100

087 Bonnet, le technicien du froid ボネ 低温の技術者 The technician of the cold......P.119

102 Omo et toujours le linge le plus propre du monde !
オモと世界一清潔な洗濯物！
Omo and always the cleanest laundry of the world!......P.130-131

118 Belle jardinière ベル・ジャルディニエール Belle Jardinière......P.144

140 Portez des chaussures à semelles de cuir. Le cuir respire... lui
(affiche éditée à l'occasion de la semaine internationale du cuir, une foire commerciale)
皮底の靴を履きましょう。牛皮、この素材は呼吸します。(国際皮革週間の際に制作されたポスター)
Wear shoes with leather sole. Leather breathes.
(poster published on the occasion of the international week of leather, a commercial fair)......P.165

176 Séraphin Pouzigue, Vé !.. quel bon vin!
セラファン・プジーグ オッ！ なんて美味しいワインだ！
Séraphin Pouzigue, Wow !.. what good wine!......P.194

180 Gitanes, Régie française des tabacs
ジターヌ フランスタバコ公社
Gitanes, French public corporation of tobacco......P.197

Vers 1960

006 Contre le rachitisme, vitamine D chaque jour くる病予防に毎日ビタミンD Vitamin D to prevent rickets......P.034

027 Perrier ペリエ Perrier......P.055

032 L'orange, en tranches ou pressée オレンジを輪切りかジュースで。The Orange, sliced or squeezed......P.058

043 Dégustez Bonbel de printemps (détail d'une affiche pour flanc d'autobus)
ボンベル（バスの外側横腹用の横長ポスターの部分）
Taste Bonbel of spring (detail of a poster on the side of the bus)......P.070-071

088 Buta-Therm'x, chauffage mobile sans feu, sans flamme, sans fumée
ブタテルミックス暖房器 移動可、無火、無炎、無煙
Buta-Therm'x, mobile heater without fire, without flame, without smoke......P.120

130 Voyagez Havas ハヴァスでご旅行を Travel Havas......P.155

259

1961

004 Fête des pères Offrez des cravates 父の日 ネクタイを贈ろう Father's Day, give ties.......P.033
037 Chocolat Pupier Jacquemaire ピュピエ・ジャックメールチョコレート Pupier-Jaquemaire Chocolate......P.063
038 Chocolat Lanvin... à croquer かじりたくなる板チョコランヴァン Lanvin chocolate... to crunch......P.064-065
044 Boursin, un seul son de cloche !.. 異口同音に、ブルサンチーズ! Boursin, with one voice!......P.072
068 Praliné de vraies noisettes, Résille d'or l'Alsacienne
　　本物のヘーゼルナッツ・プラリネ　アルザシエンヌのレズィーユドール
　　Praline of real hazel nuts, Résille d'or the Alsatian......P.102
119 Mont St-Michel, mon eau de Cologne
　　モンサンミッシェル 私のオーデコロン
　　Mont St-Michel, mon eau de Cologne......P.144
174 Gévéor notre vin... notre force !.. ジェヴェオール 僕らのワイン 僕らの力! Gévéor our wine... our force!......P.193
183 Royale, la cigarette par excellence, Régie française des tabacs
　　ロワイヤル　紙巻きたばこの王者　フランスタバコ公社
　　Royale, the cigarette beyond comparison, French public corporation of tobacco......P.201

Vers 1961

045 La vache sérieuse, un seul son de cloche !.. 真面目な牛チーズ The serious cow, with one voice!..P.073
117 Bally, la mode équilibrée バリー　バランスの良いファッション Bally, the balanced fashion......P.143

1962

056 Huilor Dulcine, huile supérieure, cuisine supérieure
　　ユイロール・デュルシーヌ、上等な油、上等な料理。
　　Huilor Dulcine, superior oil, superior cuisine......P.083
057 Salador, l'huile d'arachide la plus naturelle
　　サラドール、一番自然な落花生油。
　　Salador, the most natural peanut oil......P.084
076 Cuisine électrique 電化キッチン Elecctronic cooking......P.111
091 Radiola, prêt pour la 2ème chaîne
　　ラジオラテレビ　第2チャンネル開通に対応
　　Radiola, ready for the 2nd channel......P.122-123
177 Vin du postillon, de père en fils, 100 ans de qualité
　　ポスティヨンワイン 父から息子へ引き継がれてきた品質の百年......P.195
　　 Vin du postillon, de père en fils, 100 ans de qualité
181 Gitanes filtre, Régie française des tabacs
　　ジターヌ・フィルター　フランスタバコ公社
　　Gitanes filtre, French public corporation of tobacco......P.199

Vers 1962

069 Chamonix orange, c'est de l'orange en biscuits
　　シャモニックス・オランジュはビスケットになったオレンジ
　　Chamonix orange, an orange has become biscuit......P.103

1963

011 « Jeunesse au plein air » Confédération des Œuvres Laïques de Vacances d'Enfants et d'Adolescents
　　(Mouvement de colonies de vacances)
　　「野外の若者」青少年の休暇促進非宗教団体連合会主催のサマーキャンプ促進運動
　　"The youth in the open air" Confederation of secular summer activities for young people......P.038
046 C'est du lait, du beurre et de bons fromages, la vache qui rit
　　笑う牛は牛乳、バターと美味しいチーズで出来ています。
　　It's made of milk, butter and good cheeses, the laughing cow......P.074

071 Toff l'Alsacienne, biscuit au caramel au lait
アルザシエンヌのトフビスケット ミルクキャラメル味
Toff the Alsatian, biscuit with milk caramel......P.105
073 Francorusse, ah ! les bons desserts !
フランコリュッス ああ！ 美味しいデザート！
Francorusse, ah! Good desserts!......P.107
090 Radiola, transistors de tout repos
ラジオラ 安心確実なトランジスタラジオ
Radiola, the reliable transistor radio......P.122
092 Radiola, vue sur les 2 chaînes 2局が見られるラジオラテレビ Radiola, having two channels......P.123
120 Sous-vêtements Petit-Bateau プチバトー 下着 Petit-Bateau underwears......P.145
123 Kelton, tabacs, papeteries, grands magasins
ケルトン腕時計 タバコ屋、文房具店、デパートで販売
Kelton, cigarette shops, stationary shops, department stores......P.148

Vers 1963
070 À coup sûr, je collectionne les petits drapeaux l'Alsacienne
僕は必ずアルザシエンヌ・ビスケットのおまけの世界の国旗を集めているよ。
I always make sure to collect small flags of the Alsacienne.......P.104

1963-1965
211 Sélections sonores Bordas
(imprimé publicitaire pour une collection de disques de théâtre classique)
ボルダス音響セレクション
(古典演劇レコード集のための宣伝用パンフレット)
Bordas Audio selections
(flyers for a collection of classic theatre discs)......P.228-229

1964
003 Bonne fête mamans ! Parti communiste français
お母さん、母の日おめでとう フランス共産党
Happy Mother's Day! French communist party.......P.033
047 Révérend, l'éminence des fromages チーズの秀逸、レヴェラン Révérend, the eminence of cheeses......P.075
094 Blaupunkt autoradio, la marque au point ブラウプンクト カーラジオ Blaupunkt car stereo......P.124
095 Bureau central, des emplois temporaires en permanence
人材派遣センター
Temporary personnel service centre......P.125
136 35ème congrès de la fédération des transports C.G.T.
第35回C.G.T.運輸組合連盟大会
35th C.G.T., Congress of the Federation of TransportP.161

Vers 1964
067 Alsacien Banania, le goûter dynamique !...
アルザシアン・バナニア 元気の出るおやつ
Alsatian Banania, the dynamic afterschool snack!.........P.101

1965
012 « Jeunesse au plein air » 「野外の若者」 "The youth in the open air"......P.040
035 Banania, l'aliment de tous les âges
バナニア 赤ちゃんからお年寄りまで皆の食べもの
Banania, food for all ages......P.061
080 Bendix Alufroid ベンディックス アリュフロワ冷蔵庫 Bendix Alufroid......P.114

Vers 1965

007-008 L'école en vacances (Cours de vacances, éditions Bordas)
夏休みの学校(ボルダス書店発行の夏休み練習帳表紙)
Summer holiday work (exercise book, Editions Bordas)......P.035

103 Tout brille, de la cuisine à la salle d'eau... Bref
ブレフ磨き粉 台所から洗面所浴室までどこもピカピカ
Everything shines, from the kitchen to the bathroom... Bref......P.131

1966

013 « Jeunesse au plein air »「野外の若者」"The youth in the open air"......P.041
089 Rasoir Philips フィリップス電気カミソリ Philips, electric shaver......P.121
124 Ralliez-vous aux montres Kelton « Club » et n'en démordez pas !
ケルトン「クラブ」の仲間に入りましょう。そしてやめないで下さい!
Become member of the Kelton watch "club" and don't leave!......P.148

1967

014 « Jeunesse au plein air »「野外の若者」"The youth in the open air"......P.041
093 Radiola, maître de la télévision couleur
ラジオラテレビ カラーテレビの巨匠
Radiola, master of the colour television......P.123
104 Cartouches Rey 薬莢レー Cartridge Rey......P.132
141 Dépliant annonçant la Semaine internationale du cuir
国際皮革週間のパンフレット
Leaflet announcing the international week of leather......P.166

1968

015 « Jeunesse au plein air »「野外の若者」"The youth in the open air"......P.042
178 L'Héritier-Guyot « c'est la crème »... des cassis de Dijon, nature... ou à l'eau...
レリティエ=ギュイヨはディジョンのカシスクリームの頂点 生で飲むか水で割って
L'Héritier-Guyot "it's the creme"... of cassis of Dijon, straight... or with water......P.195

Vers 1968

128 Chamrousse シャンルス Chamrousse......P.153

1969

083 Lave-vaisselle Bendix
Olympie compacte
ベンディックス 食器洗い機 オランピー・コンパクト
Bendix dishwasher
Olympie compacte......P.116

Vers 1969

081 Bendix Biolamatic, la « spéciale enzymes »
ベンディックス・ビオラマティック 酵素洗剤用
Bendix Biolamatic, the "enzime special"......P.114-115

1970

016 « Jeunesse au plein air » 「野外の若者」 "The youth in the open air"......P.043
106 Nouveautés 1970 Bordas ボルダス書店1970年新刊書 New publications 1970 Bordas......P.134
127 La route de TAhIti Transports Aériens Intercontinentaux
 タヒチへの道　TAI航空
 The route to TAhIti TAI (Transports Aériens Intercontinentaux)......P.152
157 Palais de la Défense, 23e Salon de l'enfance jeunesse-famille
 第23回青少年家族見本市　ラデファンス会議場
 Palais de la Défense, 23rd Young People and Family Fair......P.176
163 Cirque Pinder Jean Richard パンデール　ジャン・リシャール　サーカス Pinder Jean Richard Circus......P.182
164 Cirque Jean Richard ジャン・リシャール　サーカス Jean Richard Circus......P.183

Vers 1970

048 Yoghourts Coplait コプレヨーグルト Coplait yogourt......P.076-077
063 Les bébés qui poussent bien ! Guigoz, laits, farines, menus variés
 すくすく育つ赤ちゃん！ギゴーズのミルク、小麦粉、多彩なメニューのベビーフード
 The babies grow up quickly! Guigoz, milk, flour, variety of menusP.090
082 Pour maman ce sera la fête des mères toute l'année avec le lave-vaisselle Bendix
 ベンディックスの食器洗い機があれば一年中母の日
 For mums it'll be Mother's day all year around, with the Bendix dishwasher......P.116
162 Adhérez au comité français Unicef ユニセフ　フランス支部に加入しよう Join the French branch of Unicef......P.181

1971

142 Carton d'invitation pour la Semaine internationale du cuir
 国際皮革週間の招待状
 Invitation card for the international week of leather......P.167
158 Palais de la Défense, 24e Salon de l'enfance jeunesse-famille
 第24回青少年家族見本市　ラデファンス会議場
 Palais de la Défense, 24rd Young People and Family Fair......P.177

1972

121 a, b, c.. DD, la chaussette de classe a、b、c、DDの教室の高級靴下 a, b, c.. DD, the classroom classy socks......P.146
129 Emprunt SNCF 1972 8% フランス国有鉄道SNCF 公債 1972年8% SNCF public loan 1972 8%......P.154
146 Salon du prêt-à-porter féminin, 21-26 octobre 1972
 婦人服プレタポルテ展示会　1972年10月21日〜26日
 Women's ready-to-wear fair, 21-26 October 1972......P.170
149 18-27 mars 1972, Foire internationale de Lyon
 リヨン国際見本市　1972年3月18日〜27日
 18-27 March 1972, International fair of Lyon......P.172
212 Le grand blond avec une chaussure noire
 「金髪でノッポの片方だけ黒靴をはいた男」
 The big blond with one black shoe......P.230

Vers 1972

064 Babyscuit, le premier biscuit de bébé, Guigoz, chez votre pharmacien
 ギゴーズ　ベビスキュイ　赤ちゃんの最初のビスケット　薬屋さんで売っています。
 Babyscuit, baby's first biscuit, Guigoz, available at your pharmacy......P.096

1974

147 Foire internationale de Bordeaux ボルドー国際見本市 International fair of Bordeaux......P.171
150 30 mars – 8 avril 1974, Foire internationale de Lyon
リヨン国際見本市 1974年3月30日〜4月8日
30 March-8 April 1974, International fair of Lyon......P.173
160 27e Salon de l'enfance jeunesse-sports-loisirs
第27回青少年スポーツ余暇見本市
27th Young People and Family Fair......P.179

Vers 1974

185 Super cagnotte, Loto, St Valentin, tirage 13 février
バレンタインデースーパーロト 抽選日2月13日
Super jackpot, Lottery, St Valentine's, 13 February......P.202

1975

017 « Jeunesse au plein air » 「野外の若者」 "The youth in the open air"......P.044
019 « Jeunesse au plein air » 「野外の若者」 "The youth in the open air"......P.048
151 15-24 mars 1975, Foire internationale de Lyon
リヨン国際見本市 1975年3月15日〜24日
15-24 March 1975, International fair of Lyon......P.173

1976

143 Semaine internationale du cuir 国際皮革週間 International Leather Week......P.168
152 20-29 mars 1976, Foire internationale de Lyon
リヨン国際見本市 1976年3月20日〜29日
20-29 March 1976, International fair of Lyon......P.174
186 Loterie nationale, tranche des sports d'hiver 全国冬期スポーツ宝くじ National lottery, winter sports......P.202

1977

153 26 mars – 4 avril 1977, Foire de Lyon internationale
リヨン国際見本市 1977年3月26日〜4月4日
26 March-4 April 1977, International fair of Lyon......P.175

1978

009 Journée nationale des paralysés et infirmes civils
全国民間人身体麻痺障害者の日
National day of the paralyzed and disabled civilians......P.036
122 Pulls et chaussettes de classe DD DDの教室の高級セーターと靴下 The classroom classy jumper and socks, DD
......P.147
144 9-12 septembre 1978 Semaine internationale du cuir
1978年9月9日〜12日国際皮革週間
9-12 September 1978 International week of leather......P.169
148 5-15 octobre 1978, 65e Salon de l'auto et de la moto
第65回モーターショー 1978年10月5日〜15日
5-15 October 1978, 65th Faire of automobiles and motorcycles......P.171
154 1-10 avril 1978, Foire de Lyon internationale
リヨン国際見本市 1978年4月1日〜10日
1-10 April 1978, International fair of Lyon......P.175

1979
018 « Jeunesse au plein air »「野外の若者」"The youth in the open air"......P.045
145 Semaine internationale du cuir 国際皮革週間 International Leather Week......P.169
155 14-17 septembre 1979, Hormatec 79, salon des techniques hortico-maraîchères, Lyon, parc des expositions
オルマテック79園芸野菜栽培技術見本市　リヨン見本市会場　1979年9月14日〜17日
14-17 September 1979, Hormatec 79, horticulture and agriculture, Lyon, parc des expositions trade fair centre
......P.175
156 22-31 mars 1980, Foire de Lyon internationale
リヨン国際見本市　1980年3月22日〜31日
22-31 March 1980, International fair of Lyon......P.175

1980
159 33e Salon de l'enfance jeunesse-sports-loisirs
第33回青少年スポーツ余暇見本市
33rd Young People and Family Fair......P.178

1981
010 Journée nationale des associations de paralysés et infirmes civils
全国民間人身体麻痺障害者の会の日
National day of associations of the paralyzed and disabled civilians......P.037
020 « Jeunesse au plein air »「野外の若者」"The youth in the open air"......P.048

制作年不明　Unknown
135 L'hiver arrive, Esso Extra motor oil
冬が来たらエッソエキストラモーターオイル
The winter is coming, Esso Extra motor oil......P.160-161
184 Grand gala de variétés, la ronde des jeux
バラエティの祭典　ゲームの輪舞
Grand gala of variety shows, the ronde of games......P.202
213-214 Projets d'illustrations publicitaires pour deux salles de cinéma
2映画館のための宣伝用図案
Projects of illustrations for the publicity of two cinemas......P.231

ミシェル・アルシャンボー

国立高等書籍制作学校（エコール・エスティエンヌ）、
国立高等演劇学校、パリ第一大学で教壇に立つ。
著書に『フランシス・ベイコン：対談』、三元社、五十嵐賢一訳 "Francis Bacon, Entretiens avec Michel Archimbaud" Editions Gallimardガリマール社刊、"Pierre Boulez, Entretiens（ピエール・ブーレーズ：対談）"（刊行予定）、"Jean-Jacques Sempé, Entretiens（サン＝ジャック・サンペ：対談）"（刊行予定）がある。

Michel Archimbaud

Enseignant:
Ecole Nationale Supérieure d'Art et Technique du Livre (Ecole Estienne)
Conservatoire National Supérieur d'Art Dramatique
Université de la Sorbonne Paris I
Auteur:
Francis Bacon, Entretiens (Editions Gallimard)
Pierre Boulez, Entretiens (à paraître)
Jean-Jacques Sempé, Entretiens (à paraître)

Michel Archimbaud

Instructor
National College of Art and Book Design (École Estienne)
National Conservatory of Dramatic Art
University Paris I Sorbonnex
Author:
"Francis Bacon, Interview" (Gallimard Publishing)
"Pierre Boulez, Interview" (to be published)
"Francis Bacon, Interview" (to be published)

アリアーヌ・ヴァラディエ

ジャーナリスト、作家。
著書に"Ma Vie de Chien, entretiens avec Milou（犬の生活：ミルーとの対談）"、"Editions Gallimard（ガリマール社刊）"、"Lettres des Héros à leur mère（英雄たちの母への手紙）"、"Editions Ramsay（ラムゼイ社刊）"がある。

Ariane Valadié

Journaliste et auteur :
Ma Vie de Chien, entretiens avec Milou (Editions Gallimard)
Lettres des Héros à leur mère (Editions Ramsay)

Ariane Valadié

Journalist and author:
"My Dog's Life, an Interview with Snowy" (Gallimard Publishing)
"Letters from Heroes to Their Mothers" (Ramsay Publishing)

Special Thanks

本書の企画・出版にあたり、多くのみなさまにご協力いただきました。
心より感謝申し上げます。

Thanks to:
Véronique Morvan　ヴェロニク・モルヴァン
Antoine Plouzen Morvan　アンワーヌ・プルーゼン・モルヴァン
Atsuko Nagai　永井敦子
Ayako Kanzaki　神崎絢子
Pierre Andrassy　ピエール・アンドラシー
Bibliothèque Forney　パリ市立フォルネ美術館

フランスポスターデザインの巨匠 エルヴェ・モルヴァン	The Genius of French Poster Art Hervé Morvan
2010年5月15日　初版第1刷発行	
	Véronique Morvan
著者 ヴェロニク・モルヴァン	
デザイン 梶谷芳郎 西山智美（かじたにデザイン）	Design Yoshiro Kajitani Tomomi Nishiyama (Kajitany Design)
翻訳 永井敦子 ヴィルジニー・オスダ（株式会社 リベル） 清水玲奈（R.I.C. Publications）	Translator Atsuko Nagai Virginie Aussedat (LIBER Ltd.) Reina Shimizu (R.I.C. Publications)
作品明細 ティエリー・ドゥヴァンク	Text Thierry Devynck Aki Fujiwara
作品明細翻訳 藤原あき	Photographer Tetsuya Fujimaki
写真 藤牧徹也	Planner Tatsuomi Majima
企画　プロデュース 間嶋タツオミ	Coordinator Ayako Kanzaki
コーディネート 神崎絢子	Editor Kaoru Arakawa
編集 荒川佳織	Publisher Shingo Miyoshi
発行人 三芳伸吾	

発行元　ピエ・ブックス
〒170-0005 東京都豊島区南大塚2-32-4
営業 TEL 03-5395-4811 FAX 03-5395-4812
sales@piebooks.com
編集 TEL 03-5395-4820 FAX 03-5395-4821
editor@piebooks.com
www.piebooks.com

印刷・製本　図書印刷株式会社
©2010 Véronique MORVAN / PIE BOOKS
ISBN978-4-89444-840-7 C0071
Printed in Japan

本書の収録内容の無断転載・複写・引用等を禁じます。
ご注文、乱丁・落丁本の交換に関するお問い合わせは、
小社営業部までご連絡ください。

Publishing Company
PIE BOOKS
2-32-4 Minami-Otsuka, Toshima-ku, Tokyo 170-0005 JAPAN
Tel: +81-3-5395-4811　Fax: +81-3-5395-4812
sales@piebooks.com　editor@piebooks.com
www.piebooks.com

©2010 Véronique MORVAN / PIE BOOKS
All rights reserved. No part of this publication
may be reproduced, stored in a retrieval system,
or transmitted in any form or by any means,
graphic, electronic or mechanical, including
photocopying and recording, or otherwise,
without prior permission in writing from the publisher.

ISBN978-4-89444-840-7 C0071
Printed in Japan